台灣・綠築跡

YANG TIEN-HAO

楊天豪一著

晨星出版

在眾人的成就上，
走出台灣永續設計的綠築跡

我很幸運，目前為止已經有機會出版三本繁體中文書，與世人分享我對於世界各國在永續環境營造上的觀察。在上百場的演講中，最常被問到的問題就是：「國外有那麼好的設計，那台灣呢？」這個問題迴盪在我心中多年。隨著時間的醞釀，我心中那股渴望將台灣綠建築、永續環境之美，出版成書介紹給更多人知道的想法，逐漸強烈。最終，在集結眾人的成就之下，我完成了這本書。

生在台灣這座寶島，在這三萬六千平方公里的土地上，有著太多精彩的大時代歷史更迭、自然美景、人文薈萃。在我個人短短十年的設計生涯中，有機會接觸到台灣各個縣市、各個行業、各個前輩、各個默默付出的追夢人，透過他們一點一滴的努力，為台灣打造了許多隱藏版的「世界級」。是這些精彩的人事物，成就了台灣在追求永續環境發展的基石，而我只是依舊扮演著讀者所熟悉的「設計師背包客」，帶領大家導讀這些美好。

近年來，隨著世界各地有關極端氣候與全球暖化造成的各類天災頻傳，我們不得不承認，人們必須愈快做出改變，才愈有多一分的機會避免無法挽回的暖化危機。未來的世界仍然會快速發展，只是發展的思維必須調整；對台灣來說，那個破壞環境帶來大幅度經濟成長的時代已經過去，但是相對的，一個可以認真思考未來，把事情從一開始就做對，兼顧世代平衡發展的契機點，卻逐漸成熟。正因為如此，那些默默為台灣永續環境發展所堅持努力的人們，才更顯珍貴。

一本書不可能瞬間改變所有人的思維，但是卻有可能像好酒一樣愈陳愈香，讓好的觀念逐漸在潛移默化之中茁壯。設計師提出再好的設計，都需要得到業主

的接受才有可能成案。因此，希望透過這本書的分享，讓更多人了解什麼是適合台灣氣候條件下的永續思維？什麼是台灣人可以調整的迷思？當面對未來任何可能的發展時，才能做出最合適的判斷。

有鑑於此，我為讀者挑選了除台北之外的大多數縣市（台北的案例本身已經有很多媒體介紹），至少一個公共空間、一個私人企業，介紹他們在各自築夢的過程中，如何兼顧永續環境的平衡。透過實地的走訪觀察記錄，與經營者的對談，與地方發展協會的交流，與政府機關的拜會，與富有使命感的老師們請益，讓屬於台灣特色的永續觀點，可以透過更多元、更宏觀的視野，以平易近人的方式分享傳頌。

除此之外，我更嘗試在每一個案例導讀的最後，加入一則與主題對應，精挑細選的「綠知識」。試著強化具體可落實的作法，試著釐清群眾人容易誤解的觀念，也試著量化分析合理的決策判斷，讓每個人都能透過日常生活中的實踐，為地球節能減碳做出貢獻。

最後，在您開始讀這本書之前，我想與您分享一個心願。有一天當我老了，我會希望告訴我自己的孫子說：「爺爺終其一生的努力，是為了看見你能在地球永續發展的環境下，開創屬於你的夢想！」一份對於未來世代的期許，其實需要每一位當代的我們在「當下」共同努力，才有可能成真。希望這本書能帶您認識台灣已經成就的永續設計之美，更期盼藉由多方思索，走出台灣未來永續設計的綠築跡。

楊天豪
二〇一八年十月

雲林

農村打造
低碳社區

嘉義

創新產業的
綠色佳作

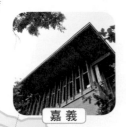

嘉義

不用開冷氣的
圖書館

台東

與山呼應的圖書館

屏東

養水種電的
初衷

高雄

體育場也是發電站

嘉義

全部通風的
火車站

台南

成大
綠色魔法學校

台南

與環境共存的
台江國家公園
遊客中心

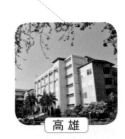

高雄

加昌國小
潛移默化的
環境教育

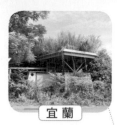

宜蘭
海岸線打造
生態社區

南投
桃米生態村的
水環境

桃園
中壢幼兒園的
挖填平衡遊戲

苗栗
風車運轉下，
被忽略的聲音

南投
台灣首間低碳
認證的民宿

桃園
最省水的
國家環境檢驗所

新竹
節氣建築的生活想像

馬祖
南竿山
隴蔬菜公園

台中
綠色工廠
台積電中科廠區

台中
大隱於市的
樹合苑

彰化
田園餐廳的
廢水處理

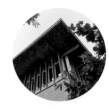

CHAPTER

03

打造永續環境的民間力量

CHAPTER

05

替代能源的想像與現況

嘉 義

創新產業的
綠色佳作

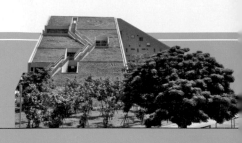

02

公共建設的
節能減碳手法

台 東

與山呼應的圖書館

高 雄

體育場也是發電站

台 南

與環境共存的
台江國家公園遊客中心

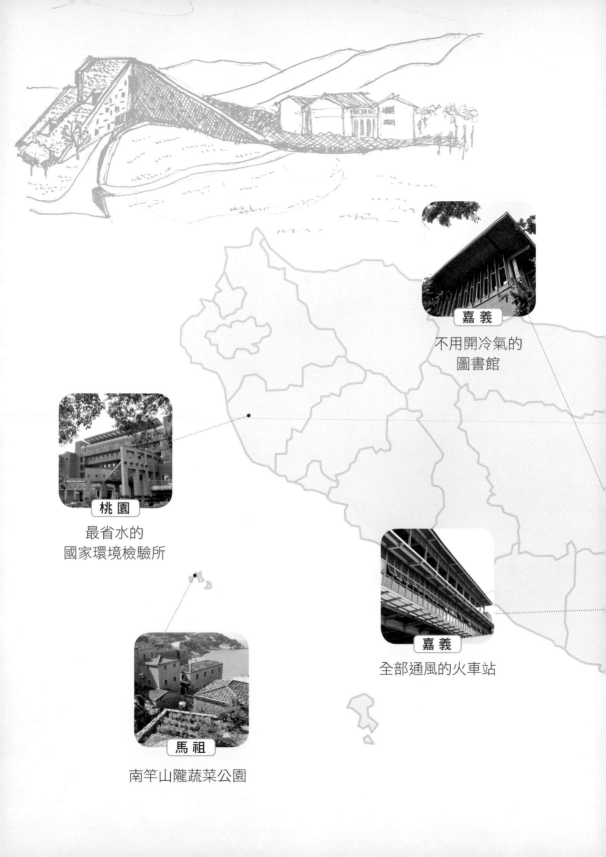

嘉義

不用開冷氣的
圖書館

桃園

最省水的
國家環境檢驗所

嘉義

全部通風的火車站

馬祖

南竿山隴蔬菜公園

TAOYUAN

最省水的
國家環境檢驗所

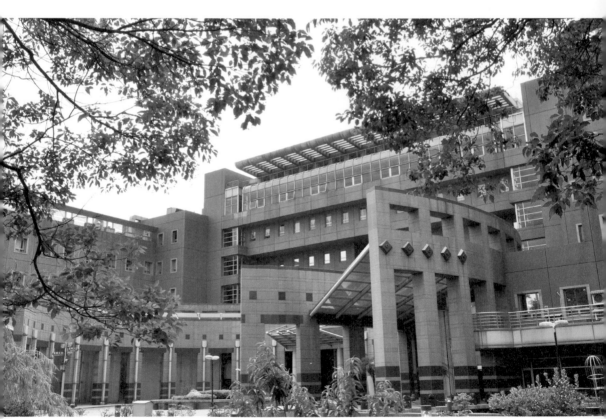

國家環境檢驗所大樓立面。

來到中壢，除了在老街區品嘗美味土雞、客家大湯圓之外，中央大學想必也是遊客時常造訪的景點之一。在大片的綠地與挺拔的綠樹之間穿梭，非常容易在這片校園中，領略學術與生活共好的意境。不過，若是能將目光與步伐再放遠一點，其實還可以發現，有這麼一處默默為國家環境貢獻的角落，充滿許多值得學習的巧思。

從中央大學南邊的小門離開，慢慢走過校外學生生活的熱鬧街道，順著山坡一路向下，便會在一處山坳處，看見一棟巍峨矗立的大樓，那便是我們國家環保署轄下的「國家環境檢驗所」。

舉凡全台灣重大環境議題所採集到的樣本，都會不遠千里的送到這個重要單位，交由內部的檢驗員負責檢測。既然這棟大樓代表的是國家環保的重要門面，自然也得要有兩把刷子。因此，當年在台灣最早開始推行「綠建築認證」時，國家環境檢驗所也是第一批通過審核的「綠建築」。

雖然說，公家機關不方便隨意參觀，但是透

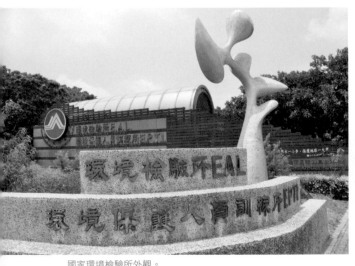

國家環境檢驗所外觀。

淨化後再利用的中水水塔。

國家環境檢驗所外的生態池。

把水資源認真當一回事

以永續環境的觀點來看，國家環境檢驗所在「水資源」的再利用上，為整個台灣，做出了非常具體的貢獻。

一般建築物所謂的「中水」利用，多半都是回收雨水，簡單的沉砂處理後作為廁所沖水，或是景觀空間噴灌之用。雖然立意良善，但是台灣全年乾旱季明顯，受雨季影響波動很大，一整年的使用率有限。

國家環境檢驗所的中水處理，則是每天同時處理四大類廢水：如廁後大小便的沖馬桶水、檢測實驗清洗廢水、空

過公文申請，所內的主任祕書，仍然帶著交流分享的心情，盡力講解國家環境檢驗所內的諸多設計巧思，以環境教育中的水資源觀念推廣而言，非常值得造訪。

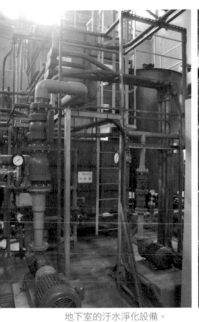

地下室的汙水淨化設備。

調水塔冷凝水、廢棄洗滌水。這些廢水只要大樓有在運作，就一定會產生，因此每天都有固定的回收量。經過地下二樓機房一連串生物性、化學性、物理性的層層過濾，淨化後的水又可以重新送回大樓屋頂的一處獨立水塔，作為綠地滴灌與生態水池的補注，再次利用。

這套系統每天大約可以將三十噸的生活廢水轉變為可再利用的中水，因此每一個月透過中水回收再利用，國家環境檢驗大樓都可以因此省下兩百八十噸的自來水，以省水效率來說，堪稱台灣典範。

台灣水價太便宜的種種限制

不過，既然這套系統這麼厲害，讓省水對於這棟大樓來說那麼輕而易舉，為什麼台灣其他地方無法推廣呢？所內的主任祕書笑了笑回答說：「雖然這棟

大樓很省水，但是每一噸水的處理成本，是目前自來水價格的兩倍，一般人不可能跟荷包過不去，這棟大樓是為了做示範才必須這麼做。台灣的自來水價格太便宜了，便宜到沒有人會想要用這種方式來省水。一般住家不可能，講求成本控制的工廠更不可能。」

可不是嗎？人類社會大多事情的供需法則，都還是得回歸到市場機制。舉例來說，曾經在電視看過的以色列荒漠造水系列報導，介紹著以色列有高科技與創新，支持著人們透過各種方式省水，甚至創造水源。追根究底的根本原因，是由於天然水資源極度缺乏，讓自來水價格昂貴，自然吸引了人們極盡一切努力發展省水科技。

回過頭來看台灣，我們本身自來水價格相較世界各國來說偏低，先天就缺乏誘因讓人民動腦筋思考省水問題。因此，台灣根本不缺技術，缺乏的是沒有危機意識，缺乏的是無法激勵創新的市場機制。

當水閘門被開啟，水自然就會向下流

如何用正確態度面對水資源，值得所有台灣人認真思考，未來到底要怎麼走？國家政策與法律制定都有很多事情可做，可是我們也都知道水環境這類議題，往往不會成為國會重要議案。畢竟，立法院很能吵，台灣人也很能等。

走一趟國家環境檢驗所，的確會發現台灣許多高手藏在民間，更透過深談與互動，讓我得以用淺顯易懂的方式，轉化這些廢水處理的複雜觀念，還能分享給更多人知道，一舉兩得。

什麼是上水、中水、下水

二十世紀初的台灣，城市在逐步邁向現代化的過程中，主要是透過日本人的規劃與建設，奠定了台灣發展的雛型。

二戰結束後台灣光復，雖然日本人離開了，可是許多透過漢字所流傳下來的文化，依舊影響著台灣社會，直至今日。

日治時期的台灣城市，隨著道路與新市街的開闢，城市裡也配套擁有了下水道系統，而透過漢字的詮釋，日本人很直覺的將水資源分成了上水（飲用水）、中水（回收水、再生水）、下水（汙水）三個等級。

一直到今天，雖然台灣人已經稱呼上水為自來水，可是城市的汙水管線，我們仍然稱之為「下水」道；而作為可澆花洗車沖馬桶的再生水，我們也依然延續著百年來的傳承，稱為「中水」回收囉！

另外提供一個有趣的小補充，英文裡面稱呼不同等級的水，也同樣非常直覺，並且更加視覺。比如說自來水就稱為White water，再生水稱為Gray water，而汙水就理所當然地稱為 Black water ，易懂又好記。

上水	**中水**	**下水**
（自來水）	（再生水、回收水）	（汙水）
White water	Gray water	Black water

嘉義
CHIAYI

不用開冷氣的圖書館

遮陽美學的設計細節。

社區老人的休憩空間。

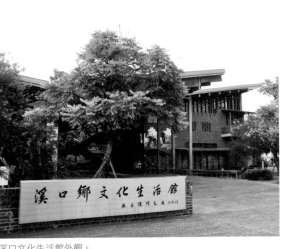

溪口文化生活館外觀。

嘉義有一處與「風」對話的圖書館，號稱是全台灣最省電的圖書館，這麼充滿「玄機」的地方，位在嘉義縣溪口鄉的「溪口文化生活館」。

從雲林縣斗南車站出發，一路沿著產業道路南行，兩邊盡是剛收割完，正在休養生息，準備新一期稻作耕種的土地，一望無際。偶爾，成排檳榔樹，界定著不同農家的稻田，倏忽即逝。幾次順著道路左彎右拐，過河前行，跨越了雲林與嘉義的邊界，來到了外表並不搶眼的溪口鄉。沒想到，繼續深入城鎮中心，此行造訪的重點逐漸從樹蔭間映入眼簾，溪口文化生活館到了。

圖書館建築物的造型，既像是一本打開的書，也像是高舉歡迎的雙臂。總之，人們會很自然地被吸引，邁開步伐前進。

斜屋頂的一側，是溪口鄉的社區圖書館；另一側，則是藝文展演活動中心。牆上那搶眼的金屬裝飾，則是童趣的告訴人們，陀螺和溪口鄉有著一段密不可分的故事。

聽聽當事人怎麼說，永遠是旅程中發現意外驚喜，最讓人期待的部分。透過圖書館的導覽人員，又再次深刻體會設計師的思考，與實際使用者之間的感受差異。屬於溪口文化生活館的空間使用經驗，就在娓娓道來之間，不經意地展開了。

一條迂迴風道的隔熱巧思

畢竟，溪口鄉位在嘉義比較鄉下的區位，為了有效節省圖書館營運的用電成本，設計團隊在整座圖書館的通風設計上，煞費苦心。最大的特色在於運用「地中熱換氣系統」，可以從進氣、室內流動、出風、空氣層隔熱等不同的面向來觀察。

先從進氣的部分談起。圖書館內有座無障礙電梯，但這不只是當成運輸設備，它同時也利用電梯井結構體的垂直性，當成類似「煙囪效應」的出風口。因此，建築物在地下一樓的外側，有一處與地下筏基連通的進氣口。空氣要正式被引入圖書館空間之前，會先被引導進地下筏基風道，透過地下室的低溫，幫助室外空氣混合降溫，讓經由電梯通風井飄散出的空氣溫度，可以低於室外氣溫，使圖書館即使不開冷氣，也能讓吹進室內的風，起碼不是讓人發昏難耐的熱風。

再來，電梯井的出風口，刻意朝向圖書館的最後面，目的是希望可以帶動整座圖書館的室內空氣循環。按照設計的原始想法，流經室內的涼爽空氣，會循著圖

溪口文化生活館外觀。

書館二、三樓的後側，逐漸向一樓的孩童閱讀區對流。因此，圖書館的屋頂才會裝設成排的旋轉吊扇，希望可以加速氣流在室內循環。最後，風再從圖書館大門上方的吸風口，沿著夾層屋頂飄散至戶外，完成一條迂迴但豐富的通風路徑，周而復始的循環。

那些在屋頂準備排出戶外的熱空氣，在雙層斜屋頂的夾層間，順著坡度向上飄。最後，在原來進氣口電梯井的屋頂上方處，設置一座四面開通的補風塔，藉由吹拂過屋頂上方的戶外空氣，快速帶走斜屋頂夾層內的室內空氣，加速圖書館的對流循環。

善用通風的最後一道機制，就是創造空氣層隔熱，減少屋頂與牆壁的熱量進入室內。屋頂層的隔熱效果，就是上段所提及的夾層屋頂，當風在內部移動時，本身也會藉由對流，減少屋頂的輻射熱，達到隔熱目的。除此之外，紅磚牆的雙層隔熱設計，也是幫助隔熱的重要利器。圖書館側邊的紅磚側牆，有將近六十公分厚，本身牆面

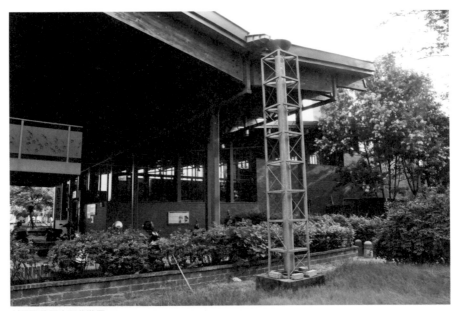

斜屋頂的雨水回收裝置。

有效的厚度就能隔熱，但是更重要的是善用牆體的夾層，在外側磚牆底部設置進風口，上方設置出風口，讓空氣可以在牆壁間流通，多少帶走一些熱量。

雖然熱卻還能接受

感覺起來，這樣的設計似乎面面俱到，那麼最長時間待在圖書館的工作人員，看法又是如何呢？她說：這套通風裝置在春天及秋天，在太陽和煦，不至於太熱的情況下，通風效果尤其好，讓人倍感舒服、心曠神怡。

冬天反正就是冷，多穿一點衣服也沒差。至於暑假時間，就算室內溫度經過調節，她認為仍然難以抵擋戶外酷熱；不過溪口鄉的居民倒是樂觀，笑笑地說多放兩架電風扇，他們也能適應。

畢竟，通風設計再用心，都很難在夏天與清涼的冷氣抗衡，但是卻可以盡量達到「雖然熱卻還能接受」的微妙平衡狀態。以實際的水電費來說，因為沒有中央空調設備，加上白天日光充足，減少電燈使用，溪口文化生活館每一年的電費都是傲視全嘉義縣圖書館。光是這一點，絕對是實質減少能源消耗的具體貢獻。

雙層隔熱牆的透氣孔。　　　　　　　　　　雙層隔熱牆的透氣孔。

上圖／遮陽美學的設計細節。　下圖／圖書館的戶外閱讀平台。

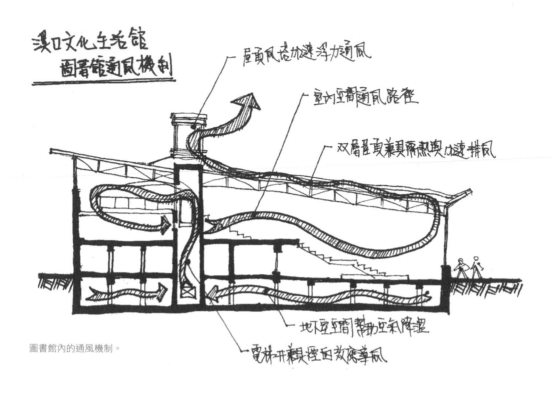

溪口文化生活館
圖書館通風機制

屋頂風塔加速浮力通風

室內空間通風路徑

双層屋頂兼具阻熱與加速排風

地下空間藉助空氣降溫

電梯井兼具煙囪效應導風

圖書館內的通風機制。

撇開這些技術層面不談，圖書館內部的陳設與閱讀空間，因為都是木頭裝潢，搭配四周玻璃窗的自然光，氣氛讓人放鬆。加上圖書館的半戶外空間通風良好，後方也緊鄰學校操場，有為數不少的長輩喜歡在這裡吹風聊天，也常有孩童在這邊跑跳玩耍。毫無疑問地，這裡的確是溪口鄉民可以親近互動的優質公共空間。

事情沒有辦法做到盡善盡美，但是可以做到盡其所能。什麼是國家的軟實力？假如台灣每一座圖書館，都能夠有如此水準，那麼對於台灣未來主人翁的閱讀力培養，成人的自修學習，相信都會是最有遠見的教育投資。

圖書館內的通風電梯塔與閱讀空間。
影片請掃QRCODE。

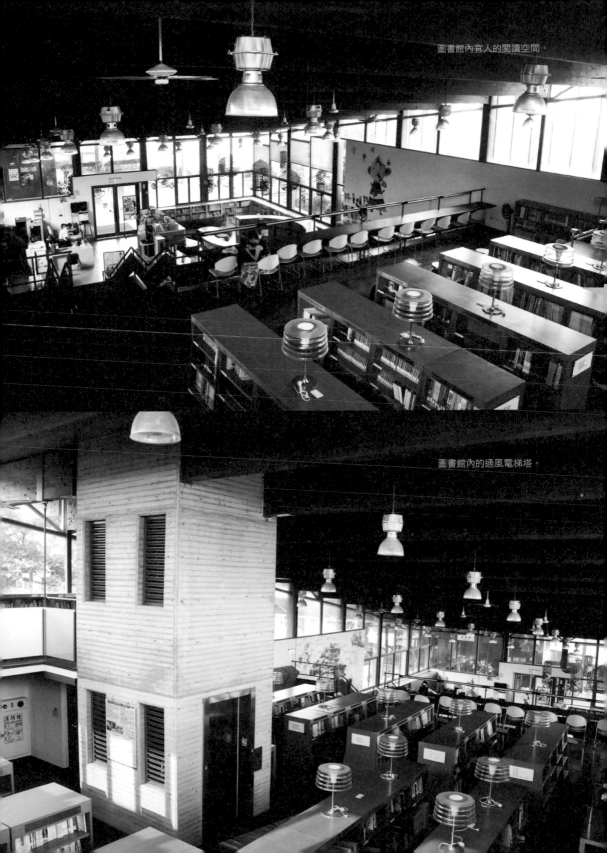

圖書館內宜人的閱讀空間。

圖書館內的通風電梯塔。

跟風做朋友，有效降溫

為了節能，想要減少開空調的機會，又不想讓自己參加耐熱大賽，那麼如何和「風」做朋友，顯得尤其重要。在此，我們將風從外而內、由下至上的路徑拆解開來，幫助大家更瞭解透過風來降溫的祕訣。

（一）延長風經過低溫區的時間

這裡所說的低溫區，指的是相較於暴露在陽光下，能夠被陰影覆蓋的區域，有兩種方法可以幫助戶外空氣降溫。

1. 建築周圍多種樹

 當樹種得夠多，自然能形成一片完整的樹蔭，若是讓進入室內的風多從樹蔭處引入，那麼也更容易幫助室內降溫。

2. 讓風通過室內的陰涼區

 就像溪口文化生活館一樣，當風進入真正的室內空間之前，先導引至地下室等陰涼空間，讓風先降溫後再進入室內，也能減少熱量進入室內。除此之外，在建築物西側或南側配置陽台，也能多少創造一些陰影區，讓進入室內的風有些緩衝。

（二）增加風進入的機會

夏日讓人難受的，不是沒有風在吹，而是風不夠大，反而讓人更熱得心急，因此增加風進入室內的機會，是決定室內舒適度的重要關鍵。

1. 將主要的開窗方向迎向夏日風向

 順勢而為永遠最省力，一棟建築物若是在夏日迎風處沒有適當開窗，那麼想要達成室內對流是不容易的。相反的，若是迎著冬季風向開窗太多，也是容易讓冷風進入室內，要格外留意。

2. 適當增加有效通風開窗面積

 窗戶並不是裝愈多愈好，因為若是裝了固定式的落地窗，不能引風也沒有用。適當的在迎風處增加窗戶的可開啟面積，搭配外遮陽設計與玻璃

材質選擇，就能達到讓更多風進入室內的機會。

（三）延長風經過室內的路徑

進風口再大，若是沒有出風口，那效果也是有限，因此留意室內空間的通風路徑很重要。

1. 盡量創造室內最長的通風路徑

先找出夏日風向的入風口窗戶，再朝相對的方位（南和北、西南和東北）尋找最遠的窗戶，兩者連成直線的距離中，最好不要有隔絕通風的裝潢或擺設，才能讓風通過最大的室內範圍。

2. 房間的門可以適當開啟

很多人以為房間有一扇窗戶就會有風，其實不盡然，因為風是要對流才會產生拉動力的，所以適當的敞開房門，或是裝設可局部上下開闔的門，才比較容易創造通風。

（四）增加風往上對流的機會

除了第三點所提到的水平方向對流，風的垂直對流更為重要，因為熱空氣會向上升，有效的導引便更能降溫。

1. 氣窗要適時打開利用

很多住家窗戶上方都還有一排氣窗，但是通常很少打開。當天氣微涼，不需要開那麼多窗戶的時候，適當地打開氣窗，引導空氣向上對流，也能增加室內空間的換氣量，人也比較有精神。

2. 透天厝垂直通風

透天厝有個好處，本身就能善用煙囪效應，當一座通風塔。當一樓窗戶打開引風的同時，也能在透天厝頂樓開扇窗，那麼整個室內空間便能形成一處向上對流的風場，加大風的流動，也更容易帶走熱量。

以上幾個方法，都是很簡單的邏輯，但是可能在生活中容易被忽略，不妨留意一下自己的居住空間，說不定幾個小動作也能幫您減少開冷氣的時間，達到節能減碳又健康的效果喔。

嘉義
CHIAYI

創新產業的綠色佳作

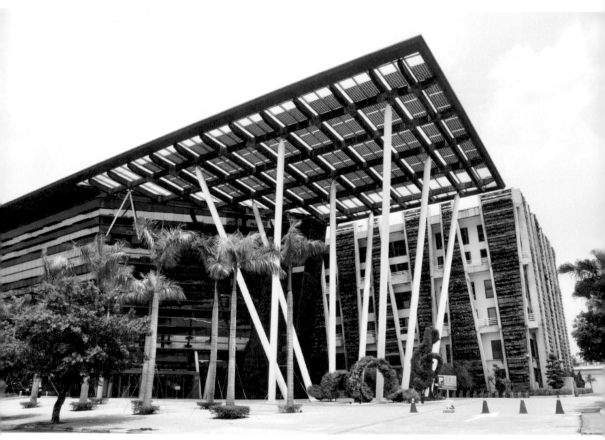

嘉創中心科技感的外觀。

中庭廊道間的亞熱帶風情。

　　沿著省道台一線驅車向北，緩緩朝著嘉義市的方向前進，在過了北迴歸線地標不久後，可曾留意過，右手邊有一棟說是飯店也不像，說是購物中心也奇怪，但是卻有著氣派挑高白色鋼構，支撐著閃亮太陽能板的建築物呢？

　　這裡，是經濟部轄下的嘉義產業創新研發中心，簡稱「嘉創中心」。

　　嘉創中心，做為協助南部地區中小企業的產業研究、合作平台的領頭羊，當然希望在建築設計造型上別出心裁，既能體現未來，也能綻放希望。在視覺印象上，確實給人耳目一新，充滿活力想像。

　　這麼一棟視覺搶眼的建築物，其實充滿許多巧思，值得花個半天時間造訪，細細探索。現在，讓我們不妨透過空間序列的鋪陳，一起來探究嘉創中心那背後蘊含的永續環境設計概念，撥開它精彩又神祕的面紗吧！

通風涼爽的半戶外休憩空間。　　　　　　　　　中庭廊道間的亞熱帶風情。

空間序列的蒙太奇導讀

嘉創中心一共由三棟不同屬性，各有立面表情的建築物組成。服務大樓氣派的挑高入口，緊鄰台一線，幾根白色鋼柱，角度不一的撐起太陽能板，科技感十足。白色鋼柱後方的試驗工廠，襯托著造型綠牆，從頭到尾包覆著全棟建築，實虛變換，既能吸引人目光，也將綠意轉化為生命力，將人的視線自地面一路帶向屋頂的遠方。向內走，來到被建築環繞的中庭，亞熱帶氛圍的綠意盎然，幾根竹子穿插形塑的廊道邊界，搭配著腳底下的古樸紅磚，讓人找到了與傳統閩南元素呼應的連結。襯托在綠樹之後，被紅褐色鋁格柵包覆的宿舍及研發大樓，在靜謐之中，悠然而生。

遊走於中庭曲線步道間，抬頭仰望比鄰聳立的三棟大樓，分別用不同的方法，呼應著屬於亞熱帶氣候的綠建築，那份低調不張揚的設計呈現手法，值得細細探究。

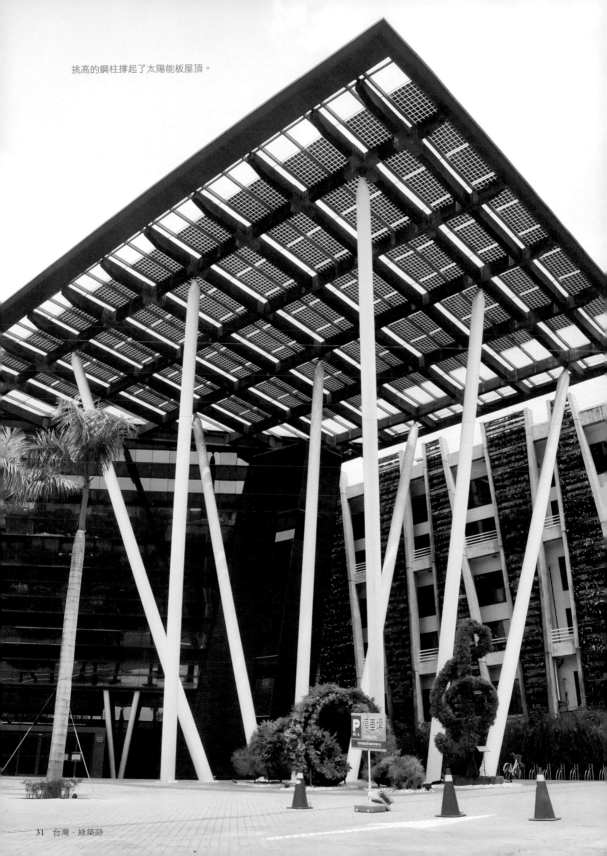

挑高的鋼柱撐起了太陽能板屋頂。

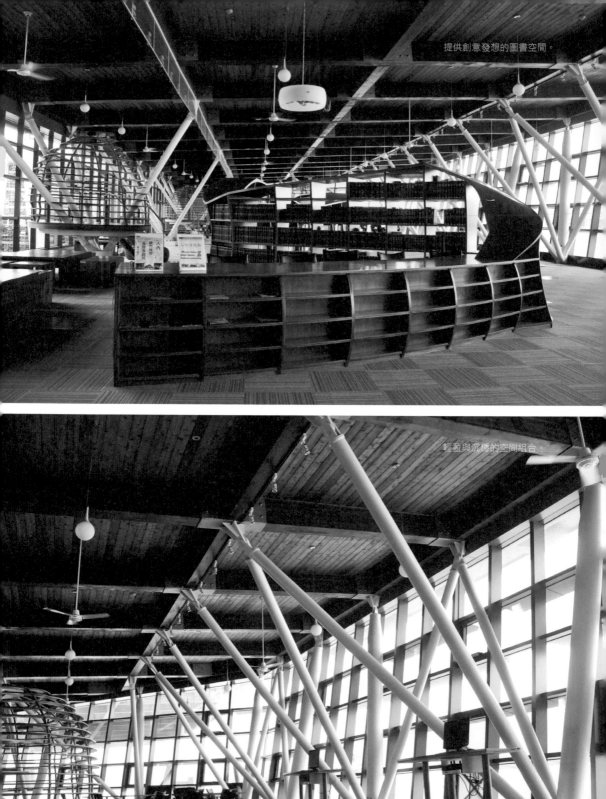

提供創意發想的圖書空間。

輕盈與沉穩的空間組合。

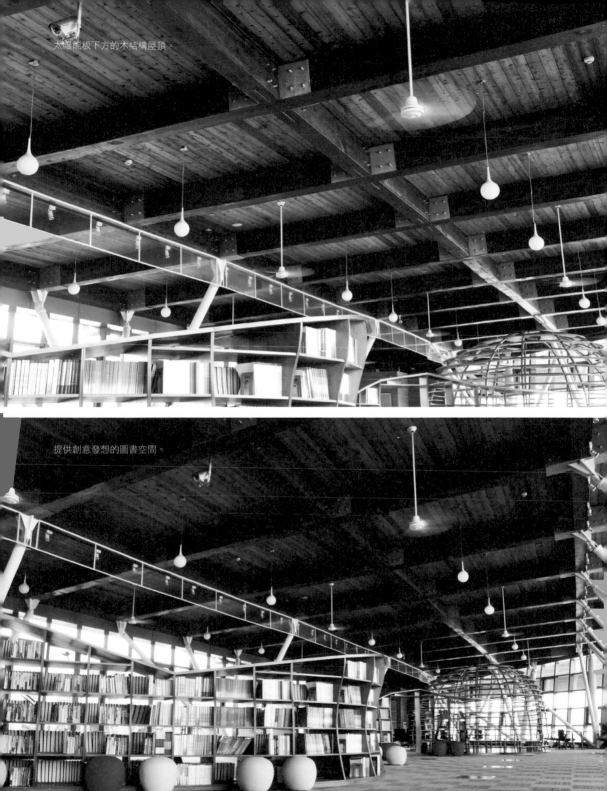

太陽能板下方的木結構屋頂。

提供創意發想的圖書空間。

再來，把目光轉移到被紅褐色鋁格柵包覆的研發與宿舍大樓。「雙層立面」是作為這棟大樓減少陽光直射的設計手法，呈現的設計質感非常輕盈。

「鋁」的材料特性，本身就比較輕，加上比熱小，受陽光照射的溫度變化小，也明顯優於其他金屬，拿它來當作外遮陽的材料，只要設計得宜，非常有優勢。除此之外，這裡所選用的鋁，都是再次加工的回收鋁，本身也是具體的廢棄物減量概念，價格上也更容易被業主接受，我個人非常欣賞建築師針對這個材料的選擇與設計，效果非常突出。另外，同樣是利用太陽能，這棟大樓因為有宿舍，所以採取的方法是設置太陽能熱水器，透過白天太陽能加溫熱水，儲存起來做為晚上洗澡使用，這個作法不僅能夠實質減少瓦斯或是電力加熱的能源消耗，也是很實質的節能措施。

右圖／中庭廊道上的綠意延伸。
下圖／每日即時的太陽能發電量數據。

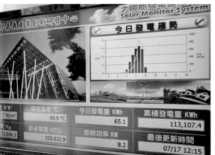

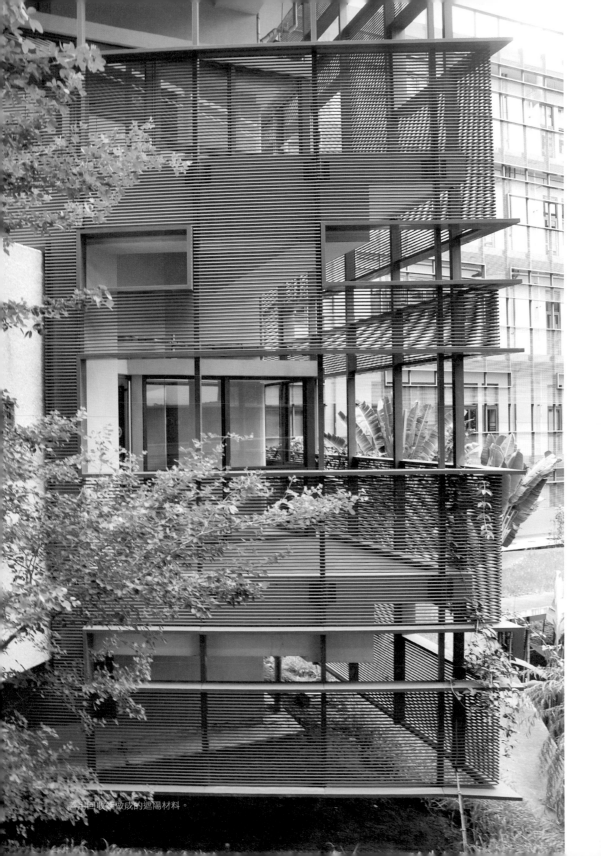

善用回收鋼做成的遮陽材料。

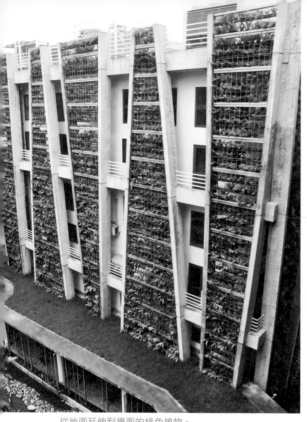

從地面延伸到牆面的綠色植物。

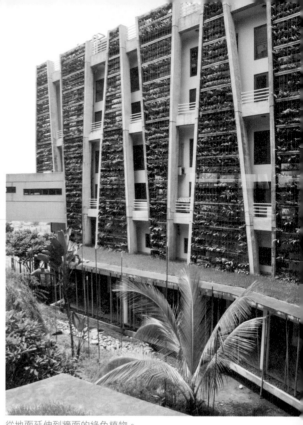

從地面延伸到牆面的綠色植物。

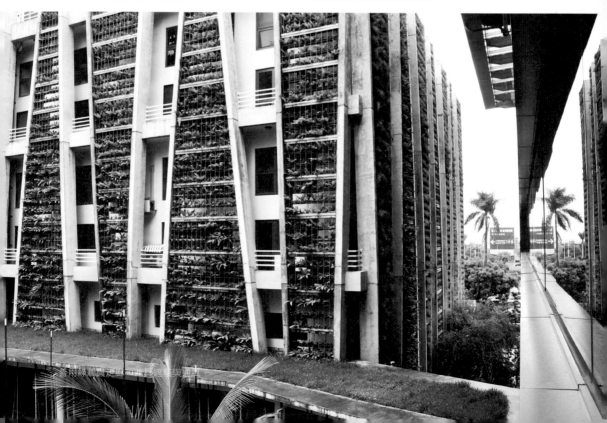

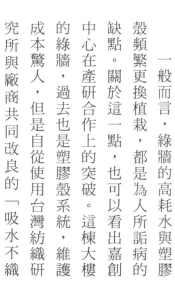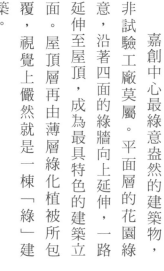

綠牆與地面河道。

試驗工廠的「綠」巧思

嘉創中心最綠意盎然的建築物，非試驗工廠莫屬。平面層的花園綠意，沿著四面的綠牆向上延伸，一路延伸至屋頂，成為最具特色的建築立面。屋頂層再由薄層綠化植被所包覆，視覺上儼然就是一棟「綠」建築。

一般而言，綠牆的高耗水與塑膠殼頻繁更換植栽，都是為人所詬病的缺點。關於這一點，也可以看出嘉創中心在產研合作上的突破。這棟大樓的綠牆，過去也是塑膠殼系統，維護成本驚人，但是自從使用台灣紡織研究所與廠商共同改良的「吸水不織布」後，大幅改善植栽的吸水率，因此存活率增加，不用頻繁更換植栽。更因為吸水性好，也同樣減少滴灌用

水量，可謂一舉兩得。這項創新，有效發揮台灣產學合作在研發與應用上的軟實力，為改良綠牆設計做出貢獻，值得肯定。

亞熱帶花園的「水」巧思

一路穿梭在不同功能屬性的大樓之間，最後我們再把目光拉回到一樓的中庭亞熱帶花園。要維護綠色植物生長，有效的「水資源利用」絕對是節能的重要措施。因此，嘉創中心在有大片太陽能板的服務大樓，以及設有屋頂花園的試驗工廠，都有雨水回收的設計。蒐集的雨水儲存在整體建築物下方筏基，搭配自來水補注，作為景觀池以及噴灌的水源。就我個人觀點而言，概念與落實都很到位，但是水池周邊的植栽多樣化及變化性就差

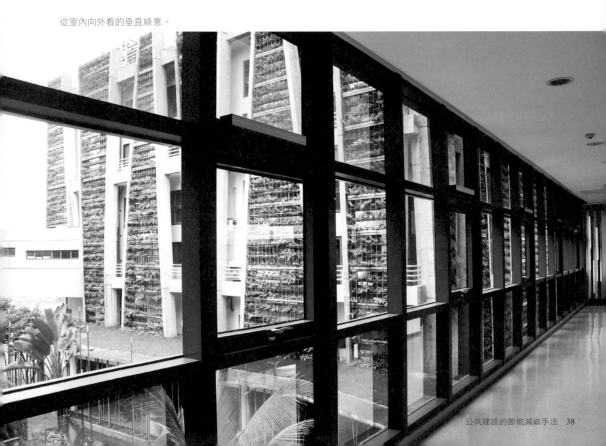

從室內向外看的垂直綠意。

方便養護維修的不織布綠牆系統。

強人意，或許那是未來有機會慢慢調整的地方。

除了雨水回收，嘉創中心的中水回收做得相對落實。來自服務大樓以及研發、宿舍大樓的生活廢水（洗滌、清潔），經回收處理，會再提供這兩棟大樓的廁所沖水使用。至於嘉創中心為什麼沒有傳統觀念上，中水利用會導致馬桶周邊會有附著物的問題呢？透過內部人員表示，這都要完全感謝辛苦的清潔人員，平時就格外注意，才盡量避免這個問題發生。

務實面對，美學呈現

透過上述的逐一剖析，基本上可以涵蓋嘉創中心在綠建築層面的諸多設計策略，有很多都是具體且容易轉化為個人使用的觀念，不妨

一試。

身處亞熱帶的台灣，無論是建築物或是景觀環境，要面對的氣候條件都相對複雜，永遠都得在抗熱、去溼、舒適這幾個環節之間，做出合理的設計。如何認真面對，並且做到實質節能，值得每一個人用不同面向去思考、尋求突破。因此，作為一個協助民間企業共同研發創新，提升產業競爭力的單位來說，嘉創中心對於設計美學與永續思維的確切實踐，採取實事求是的態度，更顯得格外有意義。

下次有機會來到嘉義，不妨盡早預約，透過深入淺出的導覽來認識嘉創中心，相信會是一趟豐盛且滿載而歸的旅程。

中庭雨水花園。

綠牆迷思

　　綠牆是近年來流行的建築立面、室內裝修手法之一；不可否認，都市叢林能多增加一處搶眼的綠意，又能搭上綠化抗暖的熱潮，任誰都會喜歡。可是好處與疑慮同樣必須併陳，才能幫助世人做出合理判斷。在此提供一些想法，提供大家參考。

正面肯定：淨化空氣，為城市增添綠意

　　工地圍牆很常看到綠牆，對於提升工地形象或是減少粉塵飛散，綠牆扮演了一定的角色。同樣的，綠牆所建立起的綠色意象，會讓人在心理因素上產生好感，也增添城市中的視覺豐富度，對於扮演城市公關的角色來說，可謂功不可沒。

可能疑慮：綠牆能幫助節能減碳？

　　戶外綠牆的設計思維，如果是類似於陽台種盆栽的概念，人可以便捷地從各樓層或是維修通道上做維修更換，那麼綠牆作為增添綠意與阻擋陽光的功能來說，有一定幫助。相反的，若是求快而沒有考慮到養護維修，以簡易的塑膠盆系統，以及額外需要利用晚上時間使用高空自走車來頻繁更換植栽以求維持綠意，則顯得事倍功半、本末倒置。

　　室內綠牆更有節能減碳上的迷思。嚴格說來，盆苗小灌木能夠吸附的二氧化碳如鳳毛麟角，可是維持綠牆運作所需的補充照明、風扇、水循環，加起來都是不容小覷的耗能開銷。兩相抵扣後，是否還具備減碳功效？值得深思。

　　綜合上述觀點，綠牆並非不能做，只是要多從預算、自然光線、通風、水循環、養護方面求得平衡，多從不同的思考面向來看待眼下的決策判斷，才不會間接造成地球的負擔。

嘉義
CHIAYI

全部通風的火車站

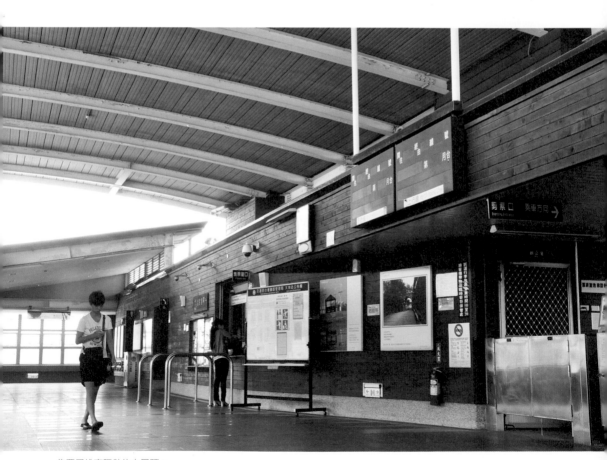

售票層挑高隔熱的大屋頂。

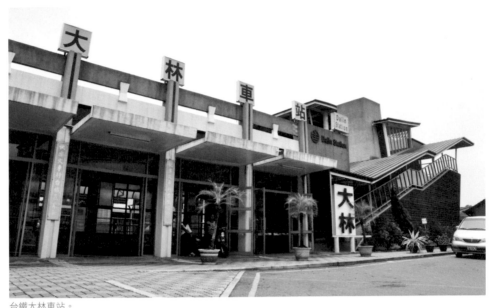

台鐵大林車站。

不妨回憶一下最近一次在夏天搭火車的經驗，當炎熱的夏日高溫，迎著熱風吹過身體，總是讓人溽熱難耐，人們下意識地就會想要待在開有空調的車站大廳，非要等到列車已經鳴笛進站了，才心不甘情不願的快速走上月台，趕緊隨著人群跳進開有空調的車廂內。

有沒有什麼樣的車站節能設計，能夠在盡量減少空調使用的情況下，同時兼顧美學與旅客的舒適度呢？

位在台鐵嘉義段的大林車站，在台灣百年鐵道歷史中，並非廣為人知的大站，只是一座區間車停靠的三級小車站，是嘉義段鐵路高架化車站改造的系列之一。值得一提的是，因為在通風與節能的落實上，設計團隊發揮巧思，讓車站在不開空調的前提下，仍然是一處讓旅客願意停留的好空間。

降溫，祕密藏在屋頂

為什麼這座車站就是可以比其他車站少開空調呢？調節車站溫度的祕密，就藏在屋頂。無論是從

屋頂搭配百葉窗讓風順暢對流。

車站內欣賞，或是從車站外端詳，幾片不同面向的斜屋頂，高低錯落，保持著二十三點五度斜角，呼應嘉義北迴歸線經過的地理特色。這些大片斜屋頂運用了「雙層屋頂」的設計，達到適度隔絕輻射熱的效果，在阻擋炎熱大軍入侵的戰場上，有效守住第一道防線。

除此之外，屋頂刻意的挑高，也有助於熱空氣向上對流，有效保持站內川堂空間的舒適溫度。不只如此，從車站外欣賞，可以看見屋頂與牆面的交界處，被刻意設計的延伸出挑，除了是一種車站整體美學造型的展現，更重要的是有效利用「深遮陽」設計來遮擋陽光，更從車站建築物外觀上，看見隨時間變化的光影效果。透過這兩項設計手法，基本上火車站在白天的溫度，已經為旅客的「降溫」，勾勒了大致輪廓。

舒適，訣竅來自開窗

除了溫度之外，要讓車站的人們感覺到舒適，「通風」是最重要的設計手法。車站四面都

從月台望向車站的水平開窗。

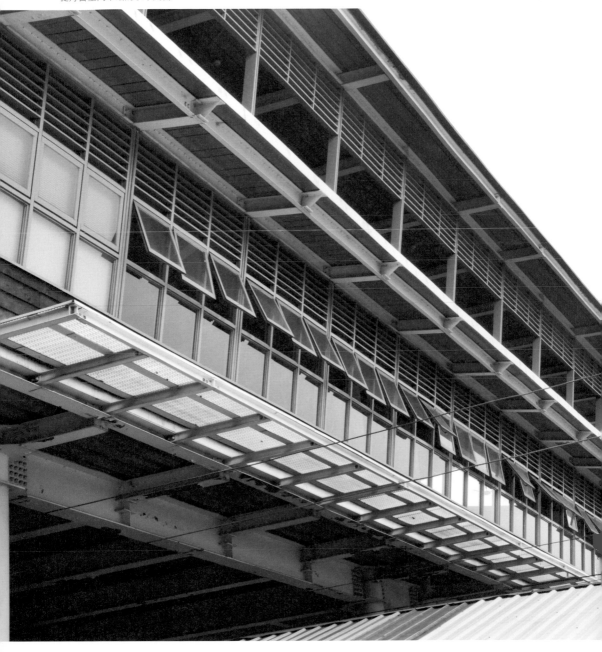

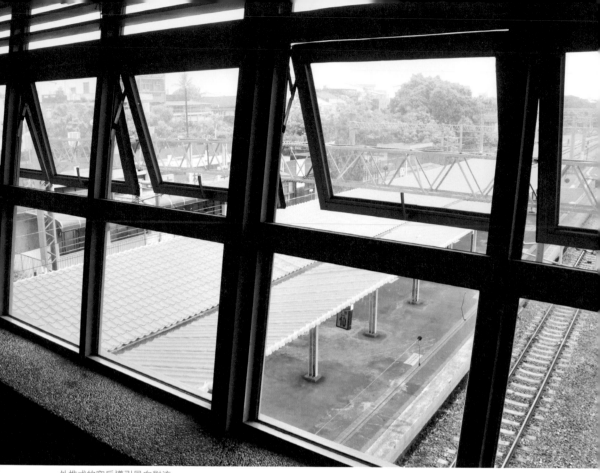

外推式的窗戶導引風向對流。

有設計成排的下推式水平開窗，導引車站外的風可以自下而上，吹進車站的川堂層；更善用上方斜屋頂的立體交錯，形成上排出風口。當風可以自然形成對流，在車站內部形成流暢的風道，那麼在車站內的人們，就比較容易感受到微風吹拂，身上的溼熱氣息也比較容易被帶走，自然會覺得舒適。透過這套通風機制，火車站在川堂層可以做到完全不用空調設計，經年累月下來，在這小小車站中所省下的電費與節約的能源，可不容小覷呢！

節電，善用自然採光

另外一個有效幫助車站有效節能的要點，是白天的採光設計。雖然在很多火車站都有不錯

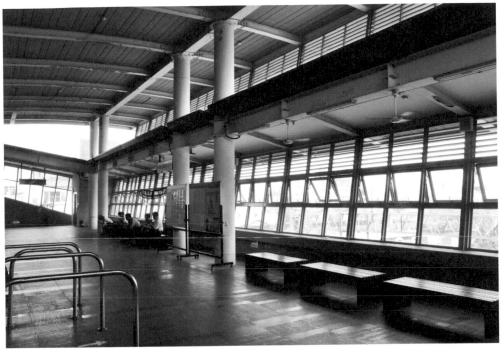

大林車站川堂層的明亮空間。

大林車站川堂層的明亮空間。

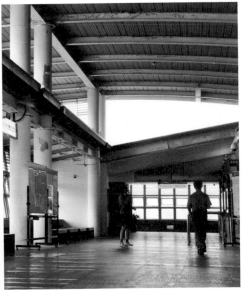

的表現，但是大林車站在整體的設計搭配上，尤其出色。四面用於通風的成排玻璃窗，在深遮陽屋頂的搭配下，已經盡量減少日光「直射」的機會。相對的，善用周遭空曠地形，讓光線透過「反射」的方式進入車站，反而光線較為柔和。

頭頂上方的斜屋頂，因為高低錯落，也有助於避免強烈直射光，增加柔和反射光進入車站的機會。白天的時間，經過這樣的設計搭配，完全不用開燈，光線也顯得非常柔和。設計團隊將節能想法幾乎以不著痕跡的方式具體實踐，相當精彩。

每一天的歷史穿越

大林車站的設計表現，除了節能設計很出色，另外一個很重要的

喚醒木頭產業的記憶。

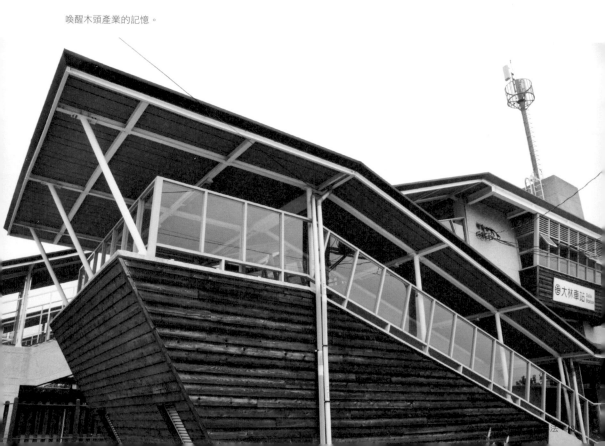

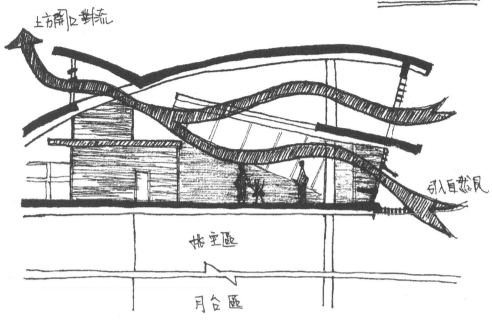

台鐵大林車站

上方開口對流

引入自然風

排空區

月台區

車站大廳的通風機制速寫。

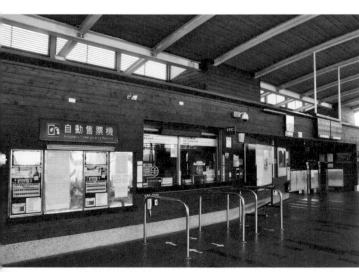

自動售票機
Automatic Ticket Vending Machine

喚醒木頭產業的記憶。

元素，是在呼應歷史，溫暖人心的新舊站體融合設計，讓人感動。

台灣傳統的建設思維，都要讓好不容易爭取來的建設，占據最主要位置，可是大林車站卻反其道而行，高架新車站的位置刻意偏向南邊，目的是為了保留舊車站建築的主體性，不搶走從老街望向舊車站的風采。保留了舊車站，但不只是作為新車站的陪襯品，而是保有人們能持續從舊車站進出，作為地方門戶的主要出入口，這是一種空間上的凝結，作為對歷史脈絡的尊敬，同時也陪伴著在地人，持續參與每一次進和出的美好。

順帶一提，新車站雖然造型新穎，但是大多數會與人接觸的月台層牆面、售票機台等，都以實木包覆，在生硬的鋼結構站體下，不只妝點出懷舊氛圍，也隱喻了嘉義曾經是重要木材出口地的榮耀。這些牆面為數不多，但是在彰顯車站精神與地

窗戶與通風大有關係

　　大林車站透過好的窗戶設計，加速了空氣的對流效果。一般人的生活若是也能了解不同窗戶的特性與需要留意的地方，那麼對於居住空間的通風對流與採光來說，更能達到事半功倍的效果。以下統整七種常見的窗戶形式，提供參考：

圖片	窗戶類型	特性
	1.橫向開窗	一般最常見的窗戶形式，適當的面積對於引導通風來說很重要。搭配氣窗作為季節調節對流，效果會更好。
	2.上下開窗	一般會安裝在陽台的門上，對於延伸室內的有效通風路徑來說很有幫助。

方文化的表現上，起了化龍點睛的妙用。

它是否也是你的「錯過」

一座小車站，牽動著僅僅是少數地方遊子的鄉愁，它的好與壞，從不會主動張揚，只為那刻意尋訪的有心人，做好準備。老實說，若非刻意造訪，大林車站會是多少旅人南來北往的「錯過」？快速到達目的地，很好；但是你我究竟忽略了多少過程中的美好？

下次，請找個機會靜下心來，專程造訪體驗大林車站，因為它真實且具體的呼應，一座適合台灣亞熱帶氣候的車站，可以有的自信模樣。沒什麼浮誇，就是一座實在的車站設計，為旅人的經過，帶走熱，迎來舒適。

大林車站通風涼爽的祕訣。
影片請掃QRCODE。

圖片	窗戶類型	特性
	3.平推窗	通常會是固定觀景窗的搭配窗戶形式，由於外推角度有限，會限制通風路徑，設計時要留意對流風向，才能順利導風。
	4.上推窗	與平推窗概念類似，但是外推出去還能稍微擋雨，適合做為室內的上方換氣窗。
	5.固定窗	具備景觀功能，但是沒有通風效果。安裝時最好搭配外遮陽與陽台設計，並且挑選好一點的玻璃隔熱等級，才能避免窗戶附近變成家中熱源。
	6.百葉窗	具有通風遮陽的雙重效果，搭配上下開窗使用效果不錯。
	7.天窗	能夠營造空間氛圍，但若要安裝，須特別留意玻璃的隔熱等級，才能避免天窗區域變成家中熱源。

與環境共存的
台江國家公園遊客中心

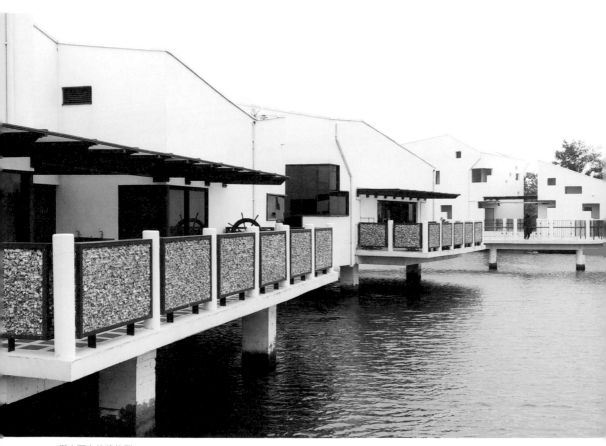

挺水而立的建築群。

由紅樹林編織串起的綠色隧道、過往製鹽產業所保留下來的鹽山地景、濱海公路上海天一色的四草落日、河畔出海口成群排列的養蚵人家，這些無論是絕美的自然風情，或是特色的人文地景，都是台灣的第八座國家公園，台江國家公園中，最讓遊客流連忘返的著名景點。

既然這座國家公園如此具有魅力，那麼做為管理與服務中樞的遊客中心，必然要用最別出心裁的方式設計，在最短的時間內，幫助遊客認識這座知性與感性兼具的國家公園。

從上述的願景與理念出發，台江國家公園遊客中心在設計團隊和眾人的共同參與努力之下，成為了四草港溪的魚塭畔，造型最具吸引力的特色建築。

建築不是強勢介入，而是尊重原有地貌

通往遊客中心的步道上，雖然沿途仍有成排種植的植栽，但是相較於周圍野性十足的雜木林與芒

魚塭池畔的國家公園遊客中心。

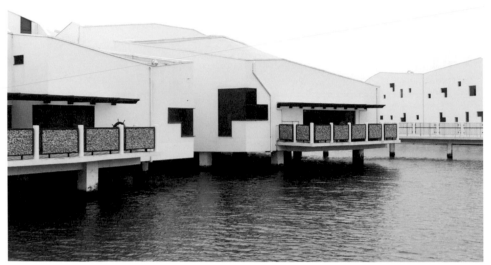

挺水而立的建築群。

遊客中心旁迎風搖曳的芒草堆。

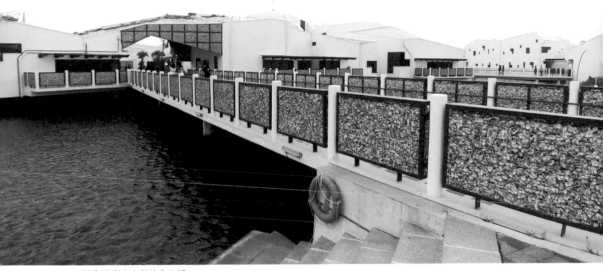

進入遊客中心前的入口橋。

草，其實並不明顯，看得出來整座遊客中心刻意低調鋪陳，不想叨擾周遭環境。

風吹過雜木林，樹梢婆娑搖曳的聲音還未停歇，視野便已逐漸開闊，順著步道的弧度前行，水平向度的魚塭風情慢慢展現在眼前；在波光粼粼之間，映照著一方不規則白色造型且「挺水而立」的建築群，台江國家公園遊客中心，正式映入眼簾。

一路呼應地景的描述，帶出了遊客中心周遭的環境特色，回頭看建築的細節，更能發現設計團隊尊重原有環境的用心。

以「高腳屋」造型來支撐建築的量體感，隱含的意義便是尊重原有魚塭水域系統的完整。建築以輕觸大地的方式融入與土地之間的關係，讓水中的魚兒能自在悠遊，無拘無束的出現在遊客中心內各處會與水不期而遇的開口。

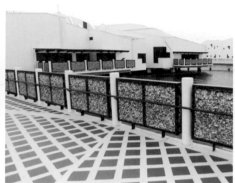

進入遊客中心前的入口橋。　融合自然風情與人文地景的意象。　融入地方特色的蚵殼網架。

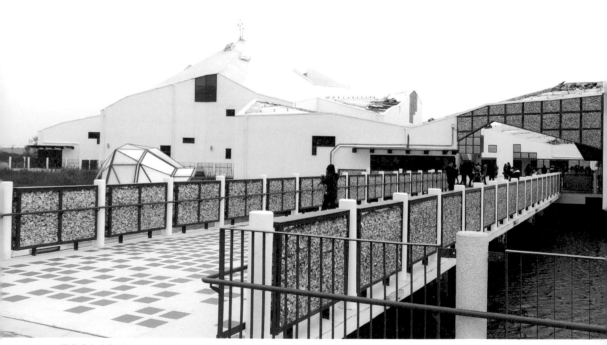

遊客中心主入口。

融合自然風情與人文地景的意象。

進「埕」意象。

回應地景紋理，融入人文風情

當穿過橫跨魚塭的入口橋，通過由蚵殼形塑的意象大門，空間再一次被釋放。與戶外環境呼應地景的寬闊感不同，遊客中心內的廣場即便開闊，但仍被四周幾棟牆面方向不一，屋頂線條高低交錯，群落關係壓縮與釋放的建築群所環繞，形成了明確但是帶有趣味的空間感受。

這份特殊的空間感，看似毫無頭緒，其實在隱含之間，回應了台南傳統聚落空間中，蜿蜒巷弄與廟埕廣場交融延伸的空間意象。這種被稱為「埕」的空間形態，在台南的傳統小巷中特別多，卻不是每一位外地人都有機會深入探索；設計團隊藉由遊客中心的建築群落關係，以現代的設計手法，帶出傳統的人文風情，飄散出濃郁的台南味，讓遊客在不同建築物的「巷弄」穿梭之間，忽寬忽窄、忽收忽放、忽實忽虛的感受古老城市中最值得玩味的空間記憶。

巷弄意象。

跨水而過的彎折小徑。

倚著水岸的步道。

跨水而過的彎折小徑。

倚著水岸的步道。

跨水而過的彎折小徑。

跨水而過的彎折小徑。

建築量體的虛實布置，大有學問

以「垾」為設計發想概念的建築群配置關係，除了巧妙帶出台南傳統巷弄的趣味之外，本身在呼應四草港溪畔寬闊濱海地形的微氣候上，也有許多巧思。

若是從天空鳥瞰，整座遊客中心的群落關係，呈現出大致由東北方向的封閉量體，西南方向諸多延伸至水域的巷弄開口。乍看之下，或許摸不著頭緒，但是若將四季的風向納入思考，一切就瞬間變得淺顯易懂。

就算地處熱帶的台南，寬闊海濱地區在冬天遭受東北季風的強烈吹拂，仍然讓人吃不消，因此善用建築物的封閉量體，巧妙形成了最好的遮蔽。同樣的空間，一旦到了夏季又得面對高溫炎熱的氣候挑戰。因此設計團隊打散了建築群的量體，創造狹長的縫隙巷弄，既能有效暢通西南季風的風道，保持通風對流，也能善加利用建築群彼此產生的陰影，有效降低熱量輻射。

這套兼具人文美學與功能意涵的設計策略，真可說是台江國家公園遊客中心內，思考最周到的一項設計思考。

台江國家公園遊客中心

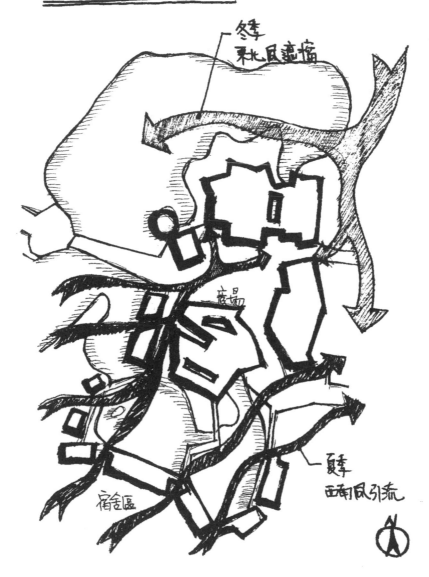

冬季
東北風灌癇

夏季
西南風引流

庭園

宿舍區

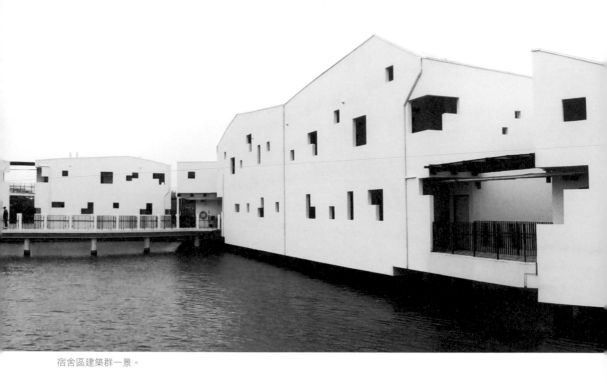

宿舍區建築群一景。

開窗開口，體現適合台灣的建築特色

不讓建築量體之間的「虛」空間巷弄專美於前，遊客中心內建築「實」牆的美學展現，也一樣擁有高度藝術美感與機能美學整合的絕佳表現。

獨立於主體遊客中心建築群之外，環繞在魚塭旁，利用彎折小橋相連的宿舍建築群，善加利用雙層牆體的適當開孔，不只保留了宿舍人群的私密性，也保留了建築立面的視覺整體性。

宿舍區走廊外側的雙層牆設計，以機能面來看，形同隔絕陽光輻射熱的防護網；牆上適當位置的開孔，不只延續整體開窗的設計序列，更重要的是與走廊形成通風廊道，加速對流，更能再次為宿舍區降溫。這些一舉數得的設計策略，看著設計團隊都能用如此不著痕跡、恰如其分的設計力道來操作，不只獲益良多，更是深感佩服。

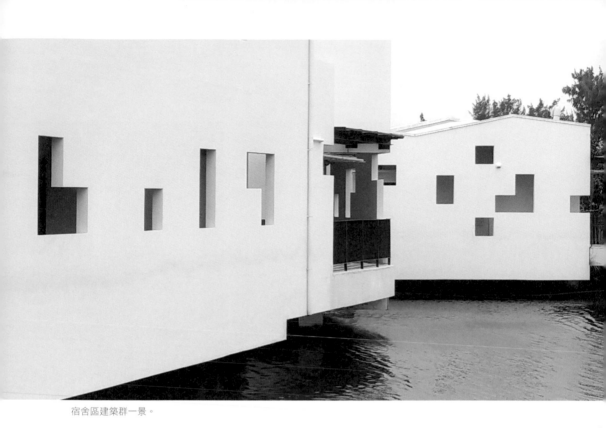

宿舍區建築群一景。

把周邊環境的廢棄物變成特色

為了展現空間質感，遊客中心牆面採用大量的白色刷漆，地面採用大面積的紅色地磚，襯托出整體空間氛圍。除此之外，介於紅白兩色之間，適時穿插在空間立面元素的蚵殼網架，也是視覺焦點的精彩所在。

蚵殼元素的利用，其實非常大膽，但是也具體呼應了周邊滿是養蚵人家的地理特色。值得肯定的是，遊客中心內所用的蚵殼，都是集結地方居民之力，將廢棄待丟的牡蠣殼蒐集後，廢物變黃金，重新整理變成眼前所見，呈現特殊質感的蚵殼網架。

廢棄物的利用還不只蚵殼，整座遊客中心建築屋頂的大部分空間，都鋪設有造型各異的漂流木。或許這些漂流木的放置，一般遊客從地面視角根本不會發現，但是卻展現出設計團隊善待環境內所有生物的關照之心，為周遭各類型生物增添了一處休息的避

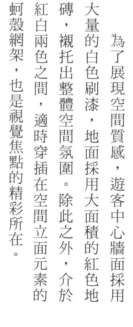

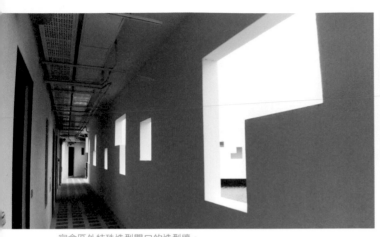

宿舍區外特殊造型開口的造型牆。　　　　　　　　　　　　宿舍區外特殊造型開口的造型牆。

風港。

　　這份取之於周遭環境，回饋於周遭環境的謙卑態度，是台江國家公園遊客中心，另一份值得肯定的價值。

一座與環境共存的國家公園遊客中心

　　就算不了解遊客中心背後的設計巧思，本身這座造型風格特異的建築物，都值得大家踏青造訪、拍照打卡，留下生命中美好的片刻回憶。不過，若是稍有準備，相信這趟遊歷其中的旅程，必然會在空間穿梭的過程中，發現更多值得探索的細節。

　　或許，我們的詮釋都顯得過於主觀；若是將格局放大到整座台江國家公園，人們因造訪而得到收穫反而成了附加價值；真正重要的觀念，應該說無論人們到訪與否，台江國家公園遊客中心都在用它與生俱來的形體與特質，陪伴著往來生物、陪伴著周邊環境、陪伴著整座國家公園，共同茁壯成長。

了解方位，才能精打細算

　　從台江國家公園遊客中心的空間布局可以看出，呼應大環境的氣候紋理，其實最能順勢而為，讓節能減碳達到事半功倍之效。因此，在此依照台灣的地理與氣候條件，統整一個方位搭配空間形態的表格，作為大家在挑選住家或租屋上的參考，減少日後生活中的耗能，不只能精打細算省荷包，也間接幫助地球節能減碳：

窗戶與方位參考表

	窗戶尺寸	玻璃隔熱等級	深遮陽設計
東	正常	可高	可以有
南	宜小	宜高	有會最好
西	正常		
北	可大（留意氣密性）	可一般	不必要

牆面、陽台與方位參考表

	牆面	陽台
東	可搭配能創造陰影覆蓋牆面的設計（深遮陽、雙層立面或植物攀爬）	可以有陽台，作為深遮陽設計的一環，適當減少上半天的陽光入射量。
南	應多搭配能創造陰影覆蓋牆面的設計（深遮陽、雙層立面或植物攀爬）	應該要有陽台，且不宜將此方位陽台外推，會成為熱源集中地。
西		
北	留意牆面的通風與防水塗料等級，避免濕氣造成壁癌	非必要，若是有可種植陽光需求少或耐陰植物。

體育場也是發電站

開放型的體育場設計。

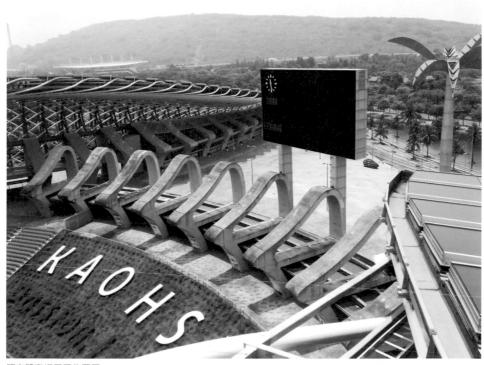

國家體育場尾翼售票區。

在二〇〇九年夏天，熱情的南台灣高雄，代表台灣第一次舉辦世界級綜合型國際運動賽事，高雄世界運動會（簡稱：高雄世運）。為了向世界張開雙臂，為了展現高雄的城市魅力，在主場館的構思上，台灣卯足了勁，希望留下一座能與北京「鳥巢」分庭抗禮，更藉機升級台灣體育設施的重要場館設計。在這樣的時空背景，以及眾人的殷殷期盼下，高雄世運主場館（現：高雄國家體育場）應運而生。

世運的璀璨與風華，早已落幕，那段美好也成為高雄人心中共同的回憶。值得慶幸的是，這座國際級場館並沒有成為蚊子館，反而持續在一年四季中，扮演不同的角色。例如：每年高雄國際馬拉松的起跑站、五月天跨年音樂會的指定場地、飢餓三十活動的大型集會所，甚至是附近居民每天慢跑運動的大公園；這些活動，仍舊陪伴著國家體育場，為高雄的城市記

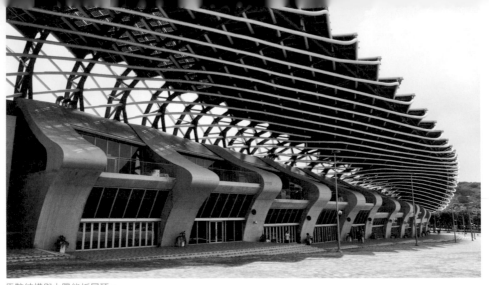

馬鞍結構與太陽能板屋頂。

憶，增添色彩。

這座造型前衛流暢的場館，其實充滿了很多設計者的祝福，以及許多功能上的巧思，更有很多嘗試性的節能減碳策略，值得深度造訪，逐一掀開它帶有神祕色彩的面紗。

呈現海洋城市特色的體育館表情

從高鐵站搭乘捷運，當列車一開出半屏山的山洞，瞬間從黑暗轉為光亮，眼睛還正要適應光線變化時，列車已經來到富有桅桿船型特色的捷運世運車站。

從世運站下車，沿著林蔭大道走向國家體育場，遠遠的便會被一座充滿熱情扭轉舞動的紅色火炬塔公共藝術吸引目光，為鋪陳後續的設計驚喜，埋下一個「驚嘆」的伏筆。說巧不巧，或許也隱含了設計師的童心未泯，整座體育場若是從天上看，藍色流暢律動的屋頂造型，像極了一隻彎鉤，而紅色火炬塔，則剛好畫龍點睛的落在「驚嘆號」的圓點上。光是這一個點，就足以窺見整座體育場設計的「非典型」。

在一般人的刻板印象中，各類型體育館都是高聳而封閉的，不過國家體育場卻反其道而行，將高雄熱情與開放的城市性格，充分反映在造型上。因此，一座被連續金屬線條蜿蜒圍繞，

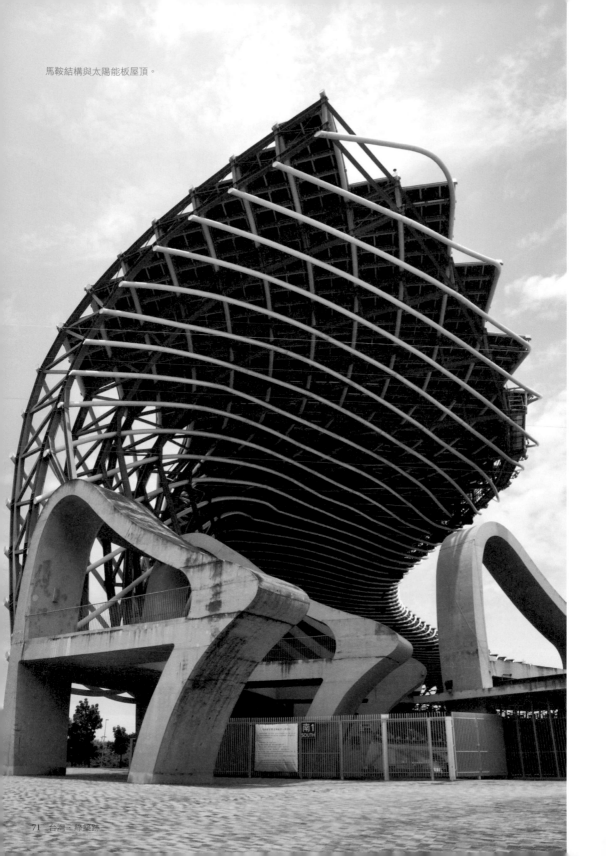

馬鞍結構與太陽能板屋頂。

流露著科技與前衛意象，還能一眼望穿，充分展現出張開雙臂，歡迎世界各國選手，歡迎各地訪客前來的特殊造型體育場，就此應運而生。

緩緩的沿著弧形動線走進體育館，會發現光影之間的交錯，會輕快的在明暗之間不斷變換。原來，撐起這座體育館的結構，不是印象中的樓板梁柱，反而化作成一組又一組重複再略帶變化的「馬鞍」結構。正因為如此巧思，陽光和風才能呼應體育館的開放概念，自然引入場中。

再抬頭往上看，環繞在馬鞍結構外的連續金屬鋼管，輕盈舞動著重複與不斷交織，為體育館的立面，留下了最豐富生動的建築表情。除此之外，交織的鋼管順著弧形曲面蜿蜒至屋頂，更撐起了整座體育館面積最大的太陽能板屋頂，成為最吸引人目光的視覺特色。

若是從周圍綠地環視國家體育場，會發現無論從哪一個角度，都可以看到體育館被綠樹包圍，一幅自然生態與人文科技完美結合的意象。這個空間布局，看似理所當然，不過對比世界各國體育場館周圍大多被停車場圍繞的景象，國家體育場周圍是一整片的公園綠地，實在難得。這片面積廣闊的公園，在體育場沒有舉辦賽事的時候，扮演了極為重要的角色；因為，它能讓體育場不會隔絕於城市之外，反而成為了附近居民夜晚運動健身的最佳陪伴。

光是從外觀上繞了一圈，就能處處發現設計巧思，其他還有更多隱含功能與美學的設計，值得再更深入探索。

原來轉一個角度，差別這麼大

設計為什麼重要，是因為往往一個起心動念後的作為，就會影響著許多人幾十年的生活與

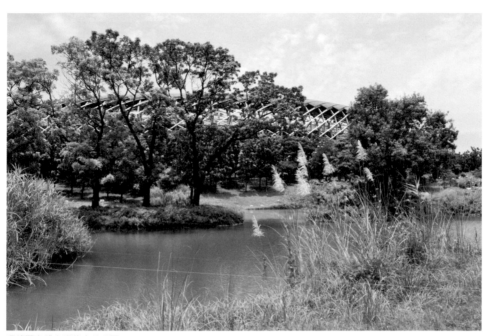

環繞國家體育場的大片公園。

習慣。這個觀念，應用在國家體育場的設計上，尤其貼切。

照理說，體育場被環繞在寬闊綠地之中，建築方位想要怎麼擺放，都沒有太多限制，可是為什麼偏偏國家體育場內的田徑場，不是標準的南北向、東西向，而是要刻意偏十五度角，然後整個場館的空間布局才因此展開呢？原來，這十五度角的偏差，既有氣候上的考量，也有太陽角度的思考，更有專業運動賽事的實際需求，牽涉到的層面可說是相當廣泛。

先從氣候上的思考談起，高雄夏天炎熱的高溫，特別需要西南季風吹拂，幫助帶走熱量；冬天雖不冷，可是偶爾寒流的東北季風，仍然強勁。因此，體育場這十五度角的偏差，正好能夠有效導引西南季風從南邊張開雙臂的開口，以及西南座向的幾處大型出入口，順勢吹進體育場，不僅能有效降溫，也能增加觀眾席的舒適感。相反的，東北季

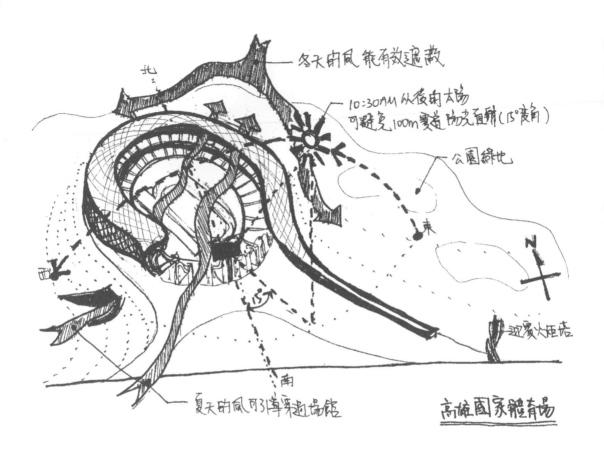

冬天的風能有效遮散

10:30AM 從後面太陽
可避免100m賽道 防光直射 (15°度角)

公園綠地

北

東

迎賓火炬塔

15°

夏天的風可引導來進場館

南

高雄國家體育場

風的吹拂，則有效被體育場拖著長尾的造型隔絕，不僅有效阻隔冷風吹拂，也讓冬天廣場區上辦活動能更舒適。這番思考，對於傳統全封閉型的體育場館來說，或許看不出差異，可是對於國家體育場這類型開放式場館而言，則有著影響數十年的重大幫助。

另外，陽光角度在田徑場的配置上，有著至關重要的影響。主要的考量點在於，百米賽跑的決賽通常都是上午十點半以後舉行，為的是避免低角度陽光影響選手視線。有了這樣的需求與認知，設計

團隊在配置之初，就透過陽光角度的模擬，確認整座田徑場只要偏移十五度，就可以確保十點半之後的陽光角度，可以避開百米賽道的陽光直射問題。這樣的配置思考，對於整個南面都是開放無遮蔽的國家體育場來說，尤其重要。

經過設計的思考與判斷，圖紙上簡單的一個方向微調，都有它綜合面向的影響，伴隨而來許多在能源使用的變化，都在彈指之間被化解掉了。很多事情若能一開始就把事情做對，的確能為後續的使用與管理，帶來諸多幫助。

是體育場也是一座發電站

上述的諸多巧思雖然精彩，但若是與國家體育場本身是一座「發電廠」的這個概念相比，都顯得鳳毛麟角。

截至目前為止，國家體育場上方所覆蓋的太陽能板屋頂總面積，都是全世界單

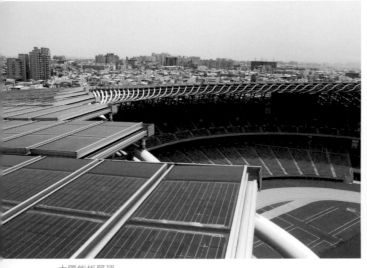
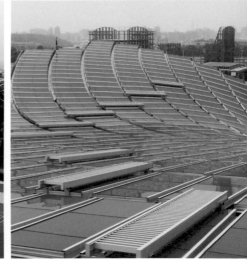

太陽能板屋頂。

曲面太陽能版屋頂也能扮演收集雨水的角色。

棟建築中最多的。不過，隨著近年來政府政策推動大樓屋頂加裝太陽能板，或許會有人產生疑問，把太陽能板放在體育館屋頂上是很吸睛，可是有那麼值得大驚小怪嗎？因此，在此分享國家體育場的價值，不是它到底能發多少電，而是它如何利用這些電，這一點值得大家參考。

一般民眾在屋頂架設太陽能板，多半不是自用，而是希望賣給電力公司賺錢。會這樣想並沒有錯，因為太陽能板發出的電是直流電（DC），而一般家電使用的是交流電（AC），中間透過轉換器的轉換，需要額外成本，對於電價低廉的台灣來說，並不划算。

相較之下，國家體育場對太陽能發電的思考與機制，則是很好的示範。白天透過屋頂所產生的直流電，直接透過二樓觀眾席最上方一整排的轉換器，轉換成交流電後，先透過內部迴路的搭配，供應場館內的照明用電需求，再將多餘的電回賣給電力公司，扮演周邊社區「發電站」的角色。到了夜晚，當用電需求量降低，電價也比較便宜時，國家體育場再向電力公司買電，製作空調儲冰，進一步再減少白天空調使用的能源需求。這樣一來一往，買電賣電的機制轉換，讓體育場可以不必為了儲存太陽能板發出的電，購置大量蓄電池，占據空間使用；相反的，更可以將發電效率用到極致，既滿足自身用電需求，也能為周邊地區帶來一年一萬度的發電量，可說是創造最大的雙贏。

「順便」就省了好多水

國家體育場既然有了那麼大片的曲面太陽能板屋頂，自然也能在設計上妥善利用，「順便」扮演收集雨水的角色。

從建築外觀來看，那些韻律感十足的金屬鋼管，其實也搭配著太陽能板的間距，成為一條

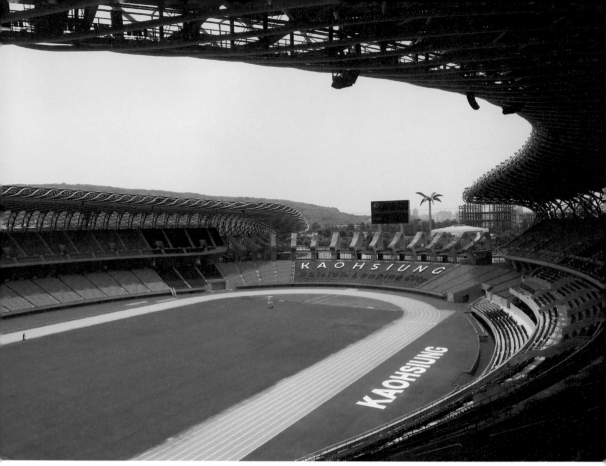

國家體育場內一景。

條的集水槽，逐漸將屋頂的雨水匯集，再順著馬鞍結構的位置，將雨水儲集到地底下的筏基空間，形成了一處藏在地底下，肉眼看不見，但是環繞整座體育館呈現馬蹄形，總共有一萬三千噸儲水量的雨水儲存槽。滿載的蓄水量，足以供應國家體育場外圍公園綠地六天的噴灌用水。

或許這樣的儲水量，以一整年的時間軸來說，並沒有發揮絕對性的取代作用，但是若從借力使力的觀點來看，也算是一點一滴的善用有效資源，在整體預算與綜合面向考量下，也算是相得益彰。

站在巨龍的肩膀上，我們能看多遠

一座充滿亮點與驚喜的國家體育場，匯聚了眾人的智慧與技術，看見了台灣資源整合的能量。有許多的創新與應用，可以說是無前例可循；有許多的機制與思考，可以藉由驗證而不斷調整。走訪一趟國家體育場，不敢說對內部所有的運作模式都瞭若指掌，但是可以肯定的是，看見前人努力所創造出的精彩成果，值得後繼之人吸取養分，不斷升級。

這座開放式的體育場，宛若一條藍色的巨龍，蟠踞在國家體育園區內，既華麗完成了世界運動會的階段性任務，也持續扮演訓練國手、陪伴社區居民的多重角色。站在巨龍的肩膀上，視野必然更加遼闊，期許未來的人們能以此為基石，持續整合美學、設計與永續思維，開創出更多無限美好，充滿想像的環境與空間。

太陽能板與集水渠道。

雨水收集共同管線。

怎樣利用太陽能最有效率

　　太陽能發電做為台灣的替代能源選項，這股趨勢還會持續放大，但是太陽能發電的能源轉換效率、可發電時間，其實遠不及傳統的基載能源（火力、核能）；因此，既然要利用太陽能，也愈來愈多人在屋頂上裝設太陽能板，在回賣給台電之前，其實應該要更加了解如何有效率的應用太陽能，才能在個人的生活中，達到真正節能減碳的效果，而不單純只是能源投資。以下就提供三種家戶太陽能的配套想法，提供大家參考：

1. 太陽能熱水器（利用太陽能加熱）

　　這是目前利用太陽能最有效率的方式。目的不是為了發電，而是善用太陽熱能與配套設備，為屋頂鋪設的熱水管線加溫聚熱，達到降低傳統鍋爐或瓦斯爐將水加熱的耗能。適合用在有大量熱水需求的場所，例如：宿舍、民宿、咖啡店。

2.直接供應 DC 直流電器使用
（減少能量轉換）

電力公司通常會使用交流電
（AC）來送電，因為有電壓大、電流
小的特性，電線較不容易發熱。太陽
能發電是屬於直流電（DC），如果要
併入一般電網則需要轉換器輔助，過
程中會有效率耗損。因此，若是能將
太陽能發電效率最高的中午時段，直
接供電給 DC 家電使用，那麼便會減
少損耗，提升效率。例如：搭配 DC
電風扇（在最需要降溫的時間幫上
忙）、搭配 DC 燈具（輔助白天必須
照明的空間），都是可行的方法。

3.太陽能電池（小系統內的能量儲存）

這是一般大眾普遍理解的方式，
將太陽能發出的電先儲存在電池裡，
再視需求供應電器使用。例如：太陽
能路燈（白天儲電，晚上使用）、太
陽能冰箱（由蓄電池驅動冰箱運
作）、交通工具充電（積極儲電，批
次使用）。這些都是盡量減少能源轉
換次數的作法。

台東
TAITUNG

與山呼應的圖書館

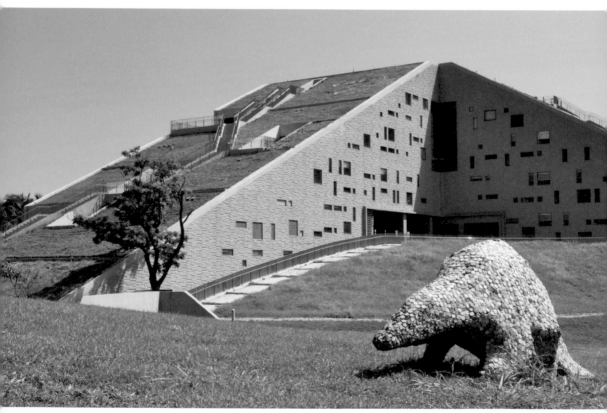

圖書館與草坡上的穿山甲雕塑。

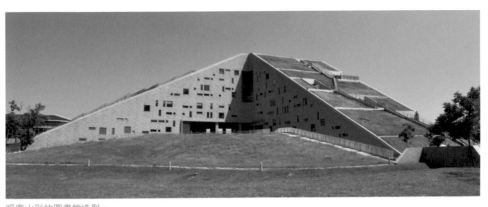

呼應山形的圖書館造型。

東海岸那片海平線無限延伸，山稜線不斷高低起伏的美麗視野，是台灣值得保存的自然風情。

再美好的風光，也總是會為了美麗風景中突然出現的不和諧人造物，發出一聲長嘆，但卻也百般無奈。

不過，若是願意深入探索，尋訪台東知本的美麗祕境，或許就能在上述的長嘆與無奈中，找到一絲絲希望。

位在台東大學知本校區的圖書館，有著一股特殊的魔力與使命，為人類在追求建築工藝美學與尊重自然景色之間，找到了一個恰如其分的平衡點。

綠色延伸的主旋律

踏進台東大學知本校區，偌大的校園會讓人完全感覺被綠意包圍，身邊青翠的綠草地映襯著後方深綠色的遠山，美不勝收。順著略帶起伏的草坡前進，在風吹草低之間，看見了一隻穿山甲雕塑。穿山甲的身後，透露著一份不尋常的氣氛，在低調與張揚之間，一道綠色的金字塔折線劃過天際，隱沒於身後尺度更龐大的山頭曲線之間，揭開了不搶走自然主體性的序幕，台東大學圖書館到了。

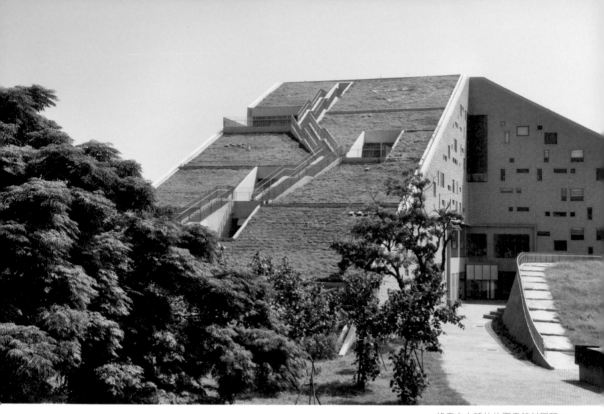

綠意向上延伸的圖書館斜屋頂。

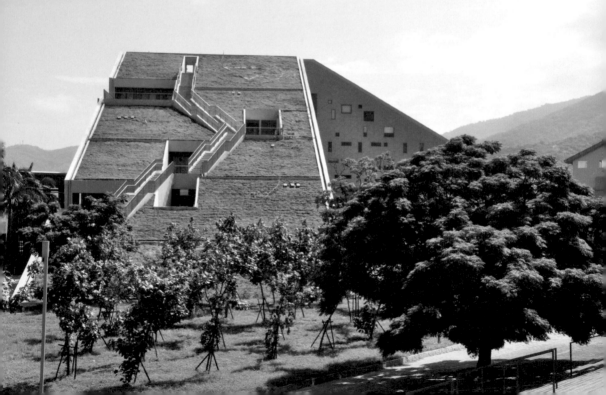

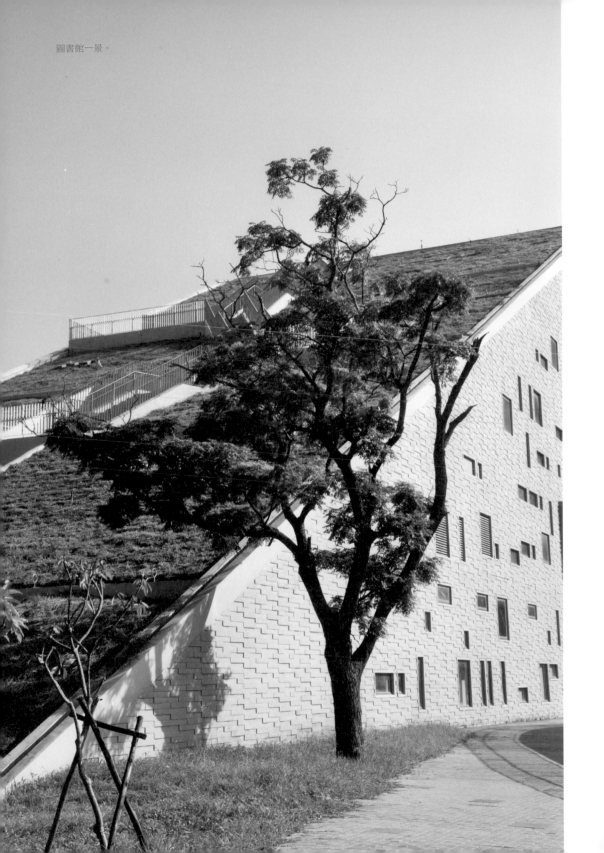

圖書館一景。

綠意向上延伸的圖書館斜屋頂。

打從設計一開始，設計團隊就務必要求自己，在創造圖書館室內空間的機能與思考建築造型時，要盡力呼應山與自然的主體性，也因此有機會讓我們看見這棟充滿地景意象的校園圖書館建築。

呼應山型的綠色折線，並不單純只是視覺上的一條建築立面線條，它更是廣大校園中，平面綠意的立體化延伸。因此，從各個方向來到圖書館的人們，可以不用急著進入圖書館，反而可以踏著輕鬆自在的步伐，在圖書館上「爬山」。沿著隨高層變化的階梯，「之」字形迂迴向上，直到踏上了圖書館的「山頂」，在飽覽完周圍的湖光山色美景之後，再次調整心情，沿著另外一側的綠色屋頂向下，最後再步入圖書館。

這片迷人的綠色斜屋頂，有著設

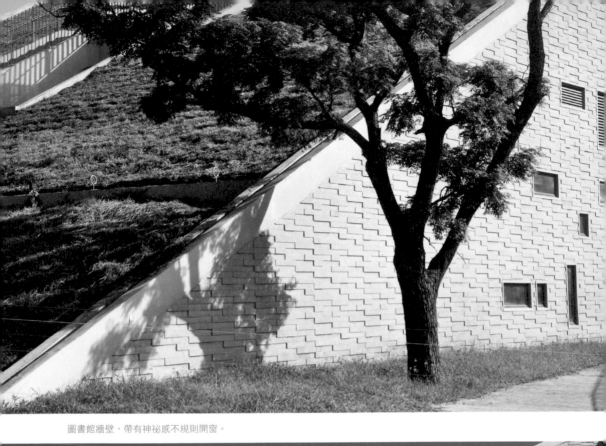

圖書館牆壁，帶有神祕感不規則開窗。

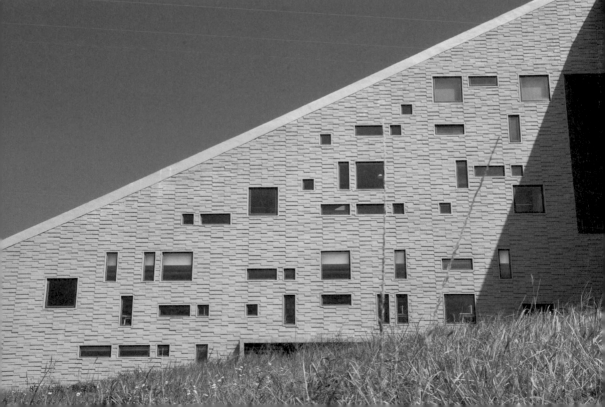

計團隊與技術團隊的巧思，也有校園管理者的用心維持，才能力抗無數次颱風侵襲，一直保持這片綠意。

當然，綠色屋頂除了有空間上的視覺效果之外，其實對於圖書館內的室內降溫很有幫助。想像一下，當大面積的屋頂不再是水泥，而是更能有效反射陽光的綠色植物，有效幫助建築降溫，那麼對於提高室內空調的運作效率，甚至是節省電費，無形之中都帶來了實質上的幫助。

帶有神祕感的不規則開窗

建築物牆面的開窗，往往是大量熱量進入室內的途徑，為了在全空調的圖書館空間內取得採光與減熱的平衡，如何設計牆面上的開窗就顯得格外重要。

台東大學圖書館，不只滿足了機能上的需求，更充分展現了設計的張力，為整座圖書館的立面空間，創造出宛如古文明般的神祕感，為不同時間前往圖書館的人們，帶來搜尋知識寶藏的好奇心。

建築立面不規則的開窗，不只從戶外看起來特別，反映在圖書館內部空間的氛圍塑造，也極具變化。或高、或低、或水平、或垂直，那些不規律的變化，讓書架的陳列與座椅的安排，也能與之呼應，創造出豐富的空間效果，更讓圖書館內每一個樓層，每一處轉角，都充滿著讓人想好奇一探究竟的感受。

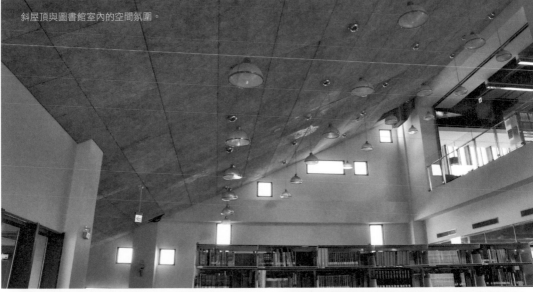

斜屋頂與圖書館室內的空間氛圍。

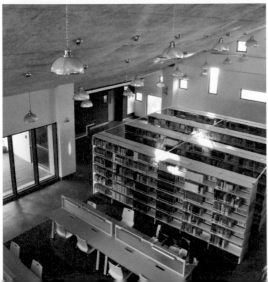

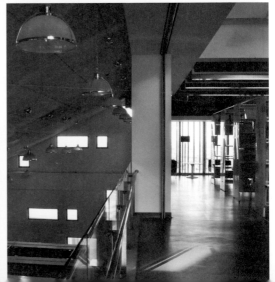

斜屋頂的半戶外平台與圖書館室內的空間氛圍。

為每一個樓層的
閱讀創造驚喜

　　開窗帶來的空間驚喜，或許有時有時急促的讓人喘不過氣，但是台東大學圖書館另一處有趣的空間，便是每一個樓層都有，與綠色斜屋頂相互交錯的半戶外平台。

　　這些不同樓層的半戶外平台，對於面臨期末考或是論文壓力，必須長時間待在圖書館的學生來說，不但能輕易在室內與戶外之間轉換心情，更能讓遊歷圖書館的過程，更貼近戶外的大自然，可說是一舉數得的設計巧思。

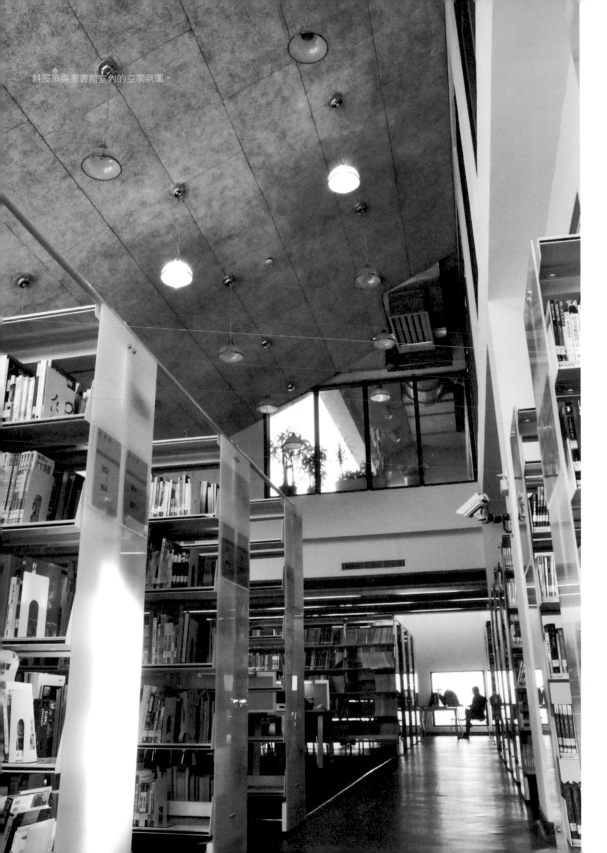

斜屋頂與圖書館室內的空間氛圍。

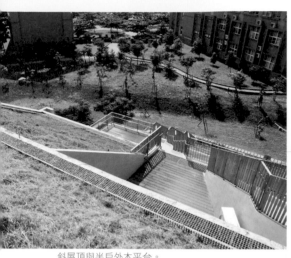

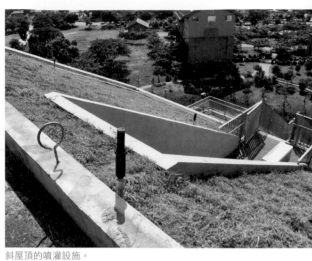

斜屋頂與半戶外木平台。　　　　　　　　　　斜屋頂的噴灌設施。

斜屋頂的排水溝渠。

低調是一股寧靜的力量

一座藏身於湖光山色的台東大地之上，重視環境和諧與不突顯自身主體性的圖書館建築，不代表它沒有精彩的故事；相反的，它更代表著一股謙遜的態度、無為的哲學，與周遭環境土地共存，為人們每一次進與出之間的身心靈轉換，做好準備，等待有緣人的發現。

愈是轉身緩步離開圖書館，愈能感受綠色斜屋頂慢慢與周遭環境融合，最終留下人工只在自然之間抹上一個小記號的寧靜張力。這股低調的力量，隨著空間的轉換，逐漸在內心迴盪，不僅產生極大的共振頻率，更讓人增添了幾許信心。只要願意回應環境的需求，其實多創造自然與人工之間的平衡，並不困難！

薄層綠化的降溫祕訣

屋頂薄層綠化能有效幫助室內空間降溫隔熱，如果能了解背後的原因，那麼對於有效增添綠意與室內節能減碳的雙重功效，可說是更加如虎添翼。

首先，肉眼能看見的可見光，熱量是最高的，因此要能有效降溫，首要任務就是得先增加光線反射，減少吸熱機會。而眾多材料中，植物葉片表面剛好具有高反射率的特性，因此更容易把陽光反射回外太空，大幅降低吸熱機會。

沒有被反射的陽光則被土壤吸收，這個時候熱量便以「傳導」的方式繼續向水泥屋頂前進。此時土壤中的空氣剛好是一個熱傳導率低的媒介，因此也可延遲熱量抵達水泥屋頂的時間。

至於薄層綠化底部的排水板透水層，也剛好形成了微弱的空氣層，在熱量最後要抵達水泥屋頂前，還能透過熱「對流」形式，再帶走一部分熱量。

藉由上述機制的層層把關，最終當熱量透過水泥屋頂以熱「輻射」的形式為室內增溫時，熱量已經減少非常多，也達到了薄層綠化的隔熱降溫目的。

希望透過簡單的敘述，有幫助大家更加理解薄層綠化屋頂隔熱的機制，未來有類似需求時能做到位，有效減少空調耗能，真正達到節能減碳。

馬祖
MAZU

南竿山隴蔬菜公園

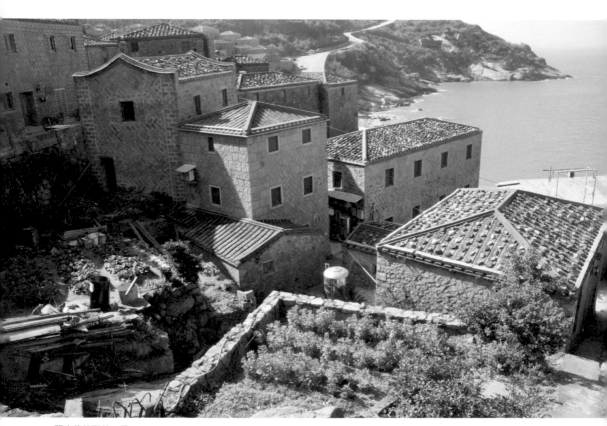

閩東傳統聚落一景。

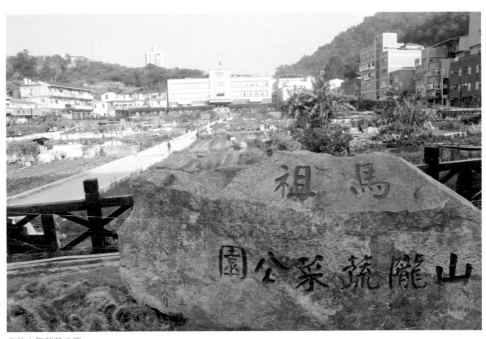

南竿山隴蔬菜公園。

曾經肩負著前線重要戰地任務，也是在台灣行政分區中，唯一隸屬於福建省的馬祖，隨著兩岸對峙的緊張氣氛逐漸緩和，戰地任務陸續解除，那一份充滿神祕色彩的離島風情，才隨著近年來積極推展觀光，得以慢慢清晰，呈現在世人眼前。

馬祖列島的地形，丘陵地勢起伏大，要是在馬祖南竿、北竿騎機車，油門與剎車可是要隨時不停地轉換，忙得不得了。長久以來，在地形限制下，再加上眾多據點都要發展軍事設施，真正能夠讓平民百姓生存發展的土地，其實相當有限。

除此之外，馬祖在吃的文化上，傳承著濃厚的閩東風情，無論是道地特色的海鮮料理，或是刺骨寒風中溫暖人心的老酒麵線，甚至是靠海吃海演變出的特色魚麵，處處都展現出不同於台灣本

島的飲食樣貌。

特別選擇土地與食物來做為介紹馬祖的開場白，就是希望讓讀者知道，不同的歷史、文化、地理背景，對於同一件事情的思維，可以有截然不同的結果。位在馬祖南竿，連江縣政府前的山隴蔬菜公園，就是一處有趣的例子；在呈現土地與食物的價值判斷上，跳脫台灣本島的既有思維，在不可能中成就了可能。或許成因是誤打誤撞，但是呈現出的具體效果，值得大家參考。

三民主義的示範基地

長久以來，在那個台海對峙，國共內戰，雙方不斷在「資本主義」與「共產主義」之間相互叫陣，互別苗頭的年代中，戰地前線的首要任務，除了要固守疆土，防止敵人越雷池一步，更重要的也是在軍民建設之間，展現出各自信仰價值的具體實踐。

馬祖列島數十年以來的建設，就是在上述這樣的時空背景框架下發展的。為了有效宣傳，隨處可見的不只是精神喊話的標語，還有許多軍民一心、繁榮發展的巨幅壁畫，在在顯示出在三民主義的治理下，未來會是多麼的祥和。從現今的角度來看，或許會認為這樣的觀念已不符合時代潮流，但是真正走在馬祖各處的街道巷弄中，卻仍能感受到那份大時代留下的時空氛圍。

套用著上述的時空發展背景，再將目光拉回聚焦在山隴蔬菜公園，更能夠對於這片政府廣場前的市中心精華地段，呈現出宛如桃花源記一般，如此安樂

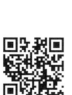

南竿山隴蔬菜公園。
影片請掃QRCODE。

閩東傳統聚落一景。

祥和的場景，有了更深一層的體悟。

一座眾人共同打造的蔬菜公園

午後陽光和煦，幾位老人家午餐後稍作休息，三兩成群的步入蔬菜公園內，或是收成，如是灑掃、或是除草、或是施肥、或是收成，如此祥和的場景，背景飄盪著成排的青天白日滿地紅的國旗，畫面好不感人！

這處位在南竿介壽村的山隴蔬菜公園，比鄰著充滿許多著名小吃的獅子市場，背靠著不算巍峨，但是居高臨下，也算氣宇軒昂的連江縣政府；公園兩旁環繞著伴手禮店家與旅館，算是南竿島上最熱鬧的地段。既然這塊地有這麼好的條件，又是怎麼變成屬於全民的蔬菜公園呢？

原來，這裡在很久以前是一片窪地水塘，後來漸漸淤積後才變成土地。連

山隴蔬菜公園一景。

國旗飄揚與蔬菜公園。

山隴蔬菜公園一景。

江縣政府也不是一開始就在這裡，數十年隨著軍事布署的管理需要，遷移過幾個不同地點。不過，隨著如今的連江縣政府於此落成，前方這片「機關用地」該怎麼有效利用，眾人也曾議論紛紛，只是幾個地主始終不願意賣，在談不攏的狀況下，也只好暫時擱置。慢慢的，開始有附近居民在這邊種菜，久而久之愈來愈多人群起效尤，政府官員最後乾脆就做個順水人情，直接將這片土地開關成屬於人民的蔬菜公園，讓大家都有種菜的機會，成就了如今所見的盛況。

一座屬於馬祖人的共同菜園，沒有華麗的建設、沒有繁複的設計，更沒有多餘的設施。在這片共有共好的土地上，大家共同成就的，是一份簡單但是實在的幸福。

山隴蔬菜公園一景。

山隴蔬菜公園一景。

不一樣的思維，決定不一樣的未來

這座蔬菜公園，稱它為馬祖南竿的「中央公園」也一點都不為過。這份誤打誤撞的美好，其實可以看出政府與民間在溝通協調下，也能打造一處互利共好的公共空間。

相較於台灣，馬祖的土地更可以說是稀缺的資源，能成就眼前所見的公園也是十分難得。若是換個角度，將同樣的狀況搬到台灣的都市或是鄉鎮來思考，結果會如何？最終是會為眾人留下一片綠地，還是決定重劃分割出售，賺取最大的利益？不一樣的思維可以成就不一樣的未來，或許這個問題不需要急著有答案，但是不妨將山隴蔬菜公園的畫面放在心中，做為每一個人思考土地價值的參考判斷。

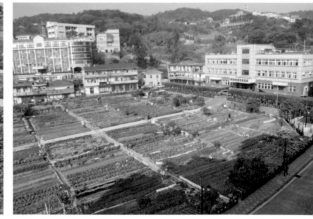

鳥瞰山隴蔬菜公園。

厭氧型有機堆肥 DIY

在這個重視食安，強調「有機」為顯學的年代，如何積極導入循環經濟的概念，將一整套連鎖行為中的每一個環節，都能發揮再利用的價值，就顯得更為重要。在日常生活中最輕鬆簡單的落實方法，就是將蔬菜果皮這些廚餘，轉變為有機肥料。如此一來，不僅對日常陽台種植植栽的追肥有幫助，也對自己種菜的開心農場提供了再天然不過的有機肥料，可真是一舉數得。

想到廚餘堆肥，難免還是有蚊蟲與臭味的刻板印象，該怎麼做才能輕鬆簡單的避免這些困擾呢？在此提供簡易的厭氧型有機堆肥 DIY 的五個步驟：

準備工具

① 市售底部有放流口的有機堆肥桶一個
② 3cm 排水板（與堆肥桶底部同大小）
③ 不織布（略大於堆肥桶底部）
④ 市售廚餘粉（厭氧型 EM 菌）
⑤ 市售椰纖土、培養土
⑥ 新鮮略乾的廚餘（剩飯、剩菜、果皮、落葉都可）

(一)

步驟一：廚餘堆肥桶準備

(1) 將排水板鋪設於底部（目的是不要讓廚餘底部碰到水）。
(2) 將不織布鋪設在排水板上（目的是減少孔隙）。

(二)

步驟二：廚餘切碎

將廚餘切成長寬介於 2cm 左右的塊狀（目的是增加表面積）。

步驟三：廚餘堆肥製作（三明治堆疊法）

(1) 先在準備好的廚餘堆肥桶底層鋪上 5cm 的椰纖土或是培養土。

(2) 鋪上大約 3cm 的廚餘碎塊（均勻分布即可）。

(3) 再鋪上薄薄一層 1cm 的椰纖土或培養土。

(4) 均勻撒上一層 EM 菌。

(5) 視廚餘的量，重複 (2)～(4)。

(6) 最後一層 EM 菌鋪灑完成後，再鋪上 5cm 的椰纖土或培養土（稍微壓實）。

(7) 蓋上廚餘桶的蓋子，並且確認密封。

步驟四：耐心等待

(1) 將堆肥桶放置在陰涼處，避免陽光直射。

(2) 厭氧堆肥需要時間熟成，夏季製作約1～2個月，冬季則約半年。

步驟五：有機堆肥 DIY 製作完成

(1) 液肥利用：可以大約 1 周打開一次水龍頭，盛接液肥（液肥含有酵素，可以清潔馬桶、水管。或是稀釋約 50 倍澆灌在植物土壤當肥料）。

(2) 腐質土利用：熟成後的有機肥就形成了腐質土，開蓋後不太會有味道，使用時只要適量拌合一般土壤，即能為植物提供所需要的微量元素。

　　自己製作有機肥，能幫助地球節能減碳的量雖然有限，但是卻能幫助自己時時刻刻思考關心人與土地、環境之間的平衡關係，無形之間，對於「修心」仍能起不小作用，大家有空不妨試試看吧！

03

打造永續環境
的民間力量

彰化

田園餐廳的
廢水處理

雲林

農村打造低碳社區

宜 蘭

海岸線打造
生態社區

南 投

桃米生態村的
水環境

南 投

台灣首間低碳
認證的民宿

新 竹

節氣建築的
生活想像

台 中

綠色工廠
台積電中科廠區

台 中

大隱於市的樹合苑

新竹
HSINCHU

節氣建築的生活想像

大平窩村一景。

環境整合，說起來輕鬆的四個字，蘊含著多少需要專業之間相互溝通協調的介面。環境尺度由大到小，至少就得包含景觀、建築、室內三種空間設計，倘若三者之間可以從頭到尾緊密結合，達到環境共好的最終目的，那要如何實現？

台灣有這麼一個團隊，名稱為「半畝塘」。在回應環境整合的議題上，以他們長年觀察、實踐、轉化後的思想，提出了「節氣建築」的設計哲學。這不禁讓我想起了宋代慧開禪師的幾句詩詞：「春有百花，秋有月；夏有涼風，冬有雪。」字面上的意思，單純描述了當季景象，可是背後的涵義卻是隨季變化，與時俱進的思維。當節氣轉換成規律，當思想落實成設計，一套呼應台灣本土環境整合理論的思想，應運而生。

屬於半畝塘的設計哲學，有點像是呼應老莊思想的實用版。對於永續環境的追求，並不刻意強調所謂的綠建築；反而強調不強求，退一步，求共好。讓一切刻意追求的意念，成為團隊成員的基本信念，自然轉化在空間設計之中。

聽起來有點「玄」的思維，該怎麼實現？位在新竹的竹北周邊地區，剛好有他們完成的兩件作品，一處是集約社區的鄉村意象，稱為「若山」。一處是城市中心的自然想像，稱作「大平窩村」；這兩件住宅作品，分別用不同的空間趣味，詮釋著「節氣建築」。

大平窩村裡一戶人家的節氣家徽入口。

大平窩村一景。

大平窩森村口

村口前的大樹，指引回家的路。

大平窩村

二十四戶的不同節氣

「窩」這個字，有著客家話中的一種愜意，讓「山谷」這個名詞，加入了更有畫面的想像；大平窩村，就是這樣命名而來的。

社區腹地明明有足夠的空間，蓋更多戶別墅，求取土地開發的最大利潤，但是整座社區的戶數，卻寧願多一些退讓，剛剛好二十四戶。這個數字不只緊扣著二十四節氣的意象，同時也保證了社區內每一棟住宅的前後綠意空間。

大平窩村中，具體呼應二十四節氣的方式，從意象到具象，展現了不同層次。大到基地內外的季節景致變化，中至社區內二十四戶住家的節氣命名，小到社區內每一戶家徽的季節意象表現。屬於一個社區內彼此流傳的故事與精神，自然而然地展開。

大平窩村一景。

大平窩村一景。

小寒・5弄3號		冬至・5弄5號
白露・5弄10號		秋分・5弄12號
雨水・7弄2號		夏至・7弄3號
立夏・7弄9號		清明・7弄10號

一家一戶的二十四節氣。

通往村外谷地的溝渠與木橋。

循著設計走「村」

社區大門入口的主樹，形成最自然的空間界定，設計依循著既有的元素開始，開啟了謙讓的開端。走進社區，大片透水性鋪面，綠意盎然。

環繞著社區周圍的公共設施，都是一種驚喜。設計的巧思讓進出家門，充滿著豐富的趣味與季節感。

「村」的概念由一座臨溪谷的木門，開啟桃花源的入口。多孔隙疊砌的卵石堤岸，創造植物與生物的生長空間。原有農用的水道橋，在高低變化的新增步橋陪襯下，改變了人與水互動的高度，動線也順著水流，伸向對岸的溪谷。

河對岸，一處樹下的木平台，簡潔大方，搭配草地與戶外廚房，多了份愜意與隨季節變化的戶外餐會想像。不刻意表現的生態水池，植物叢生，重點不在給人欣賞，而在創造人與生物共存的好環境。地界之外，是其他農友的稻田，看不見明顯的分割界限，只有一條不起眼的田埂，隨坡而上；輕風吹過稻浪，也吹彎了動線上的樹梢，倚樹俯身過橋，視野無邊界，彼此交織成和

通往村外谷地的溝渠與木橋。

疊石河畔旁的村門口

河岸旁的木屋

木平台與戶外廚房

谷地旁的生態池。

村邊小徑。

藏在綠樹中的建築。

與一旁稻田連成一氣的社區邊界。

村裡一戶人家的節氣家徽入口。

質樸美學的室內風格。

村內一景。

諧的田間景象。

環繞著社區周圍的散步道，趣味十足。鋪面變化的質感緊湊而連續，有時石板繞過幾株原在基地上的老樹，有時碎石鋪過爬藤與灌木交織的圍欄。空間虛實轉換，景象框景焦點變化。散步沉思，有了一段不單調的路線，也在轉換之間，更容易讓人發現節氣走過的痕跡。

建築物雖然是實體空間的主角，但是卻保留了與綠色植物對話的機會；或許，在這裡拍攝建築物最難的一件事情，就是拍到不被植物遮擋的建築立面。

室內空間的布局，強調內外的視覺延伸，強調綠色植物的穿透感；在回歸元素本質的室內裝修材料搭配下，空間顯得更純粹，也讓生活步調與節氣的呼應更加明顯。

踏出大平窩村，回到現實，心中那份悠閒的氛圍仍在，但是精神卻像是充飽的電池，對周遭景物的觀察與感知能力，更顯敏銳。

塊石與綠意輝映的村內小徑。

質樸中帶有細節的
鋪面設計。

村內隨處可見的
豐富生態。

鳥瞰大平窩村。
影片請掃QRCODE。

質樸中帶有細節的鋪面設計。

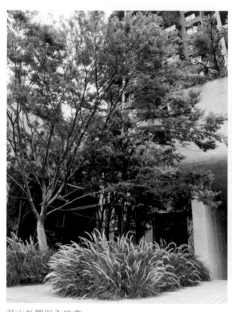

若山外觀與入口處。

若山

意圖創造似山不是山

回到竹北市區，鄰近新竹高鐵站不遠處，即便眼前盡是爭奇鬥豔的高樓大廈，但就是有一棟建築物能鶴立雞群，顯得與眾不同。這一棟被綠樹環繞，試圖創造最大綠意空間的建築物，便是「若山」。

垂直綠化，讓大樹成為建築物立面的重要元素，近幾年儼然成為設計的趨勢。我在《設計師的綠色流浪》一書中所介紹過的米蘭垂直森林大樓，就是著名的案例之一。半畝塘的設計，呼應了這樣的趨勢，但是加入更多屬於東方意境的哲學思考。

建築物的設計概念，形如其名，意圖在城市中創造出一種「爬山」的氛圍，並在過程中創造第二自然，強調整塊基地對於生態連結與棲地創造的重視。

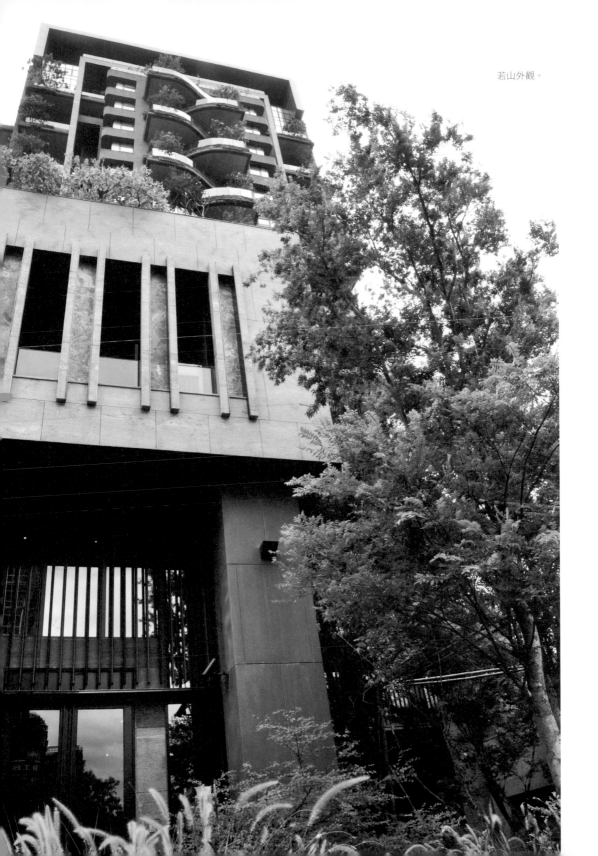

若山外觀。

刻意塑造的第二自然

建築基地不緊靠路面，刻意向內退縮三十公尺，留出足夠的綠色腹地，讓公共空間的延續性，可以隨綠意「流」進社區內。在這刻意被創造出來的綠色空間中，獨立的商業空間附屬建築，被精心安排的多層次綠色植物包圍，從平面到屋頂，盡量創造立體化的生物棲地空間。

建築物主體，除北向外，其他各樓層皆藉由花台與陽台，努力創造植物空間。甚至每戶陽台的主樹，都是在設計之初就預做降板，保留足夠覆土空間與排水順暢，讓植物生長環境更健全。

大樓的屋頂花園，居高臨下，既可眺望遠山，也能飽覽竹北市區。除機能性的公共設施之外，其他綠帶空間的設計元素都不同於一般大樓的屋頂花園。

若山社區入口處。

刻意的野趣和粗獷，觀賞性不減，但是更能與同樣高度的遠山呼應，讓都市中這份被刻意創造的自然氣息，更加濃郁。

從設計上強調本質

從室內空間向外望，被綠意包覆的感覺更強烈。在空間設計的定位上，自然不只是用來被觀賞，更重要的是和人產生生活上的實質互動。因此，室內空間尤其強調通風對流的重要性。

主要開窗與夏季風道上的路徑，在主要空間的隔間牆設計，刻意保留上方的通暢，讓自然風在室內對流的效果更加顯著。透過身在其中的真實感受，我尤其欣賞這樣的設計。設計者對於通風設計的重視，本身在態度上就有回應氣候的謙卑，實際上更能有效減少使用者開冷氣的時間，增加與自然環境的互

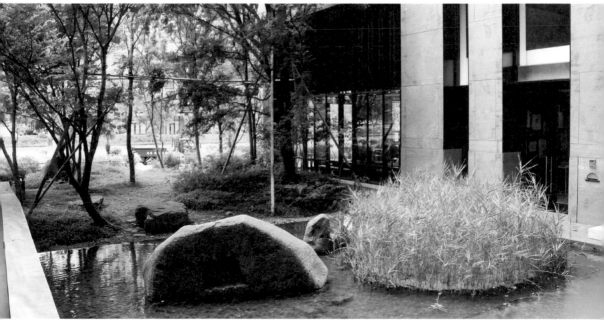

若山社區迎賓水景。

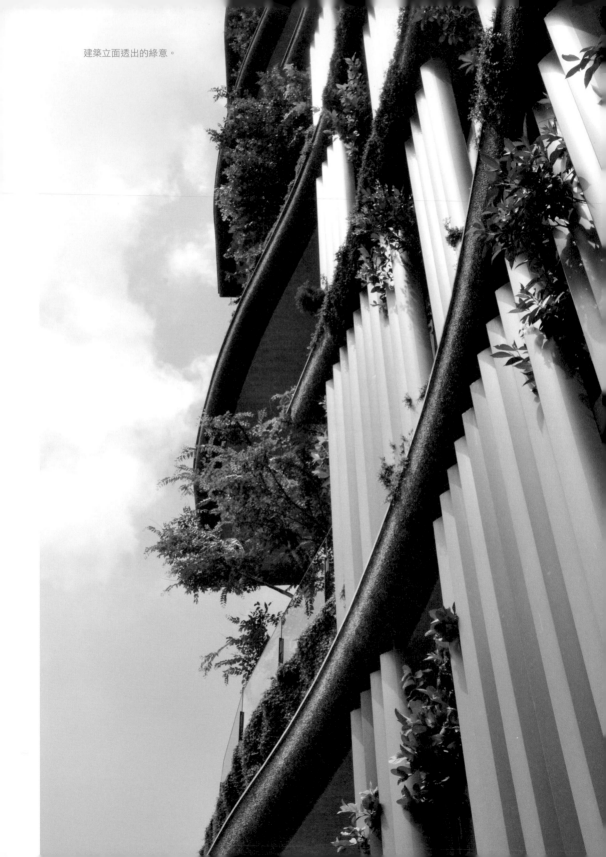

建築立面透出的綠意。

樸實土牆的住宅梯廳。

社區內小徑。

若山的「半山腰」路徑。

住戶的綠意陽台

動，更能達到節能減碳的功效。

除了通風巧思，在材料的選擇上，更能深刻體會半畝塘在突顯「本質」方面的實驗性與實踐性。

泥土，是傳統民居的重要建築材料，放在豪宅的設計之中，扮演什麼樣的意義？透過實驗性的調配與試做，半畝塘在住宅大廳的出入口，設計了一大片的土牆。這是他們實驗性結果的展現，也是呼應材料本質的呈現，更在善用土牆可以調節溼氣的特性上，發揮具體效用。

石頭，通常是設計者在強調永恆與高級的代表性材料。在若山的材料選擇中，石材固然量大且多樣，但是卻能盡量減少加工，保留原石的粗獷，這是需要多少深厚設計功力與精準的現場判斷，才能恰

若山的半山腰。

如其分地呈現設計質感。除此之外，善用大粒徑的洗石子牆面，展現質樸，運用在大部分的建築立面，更是與一般滿貼丁掛磚的大樓，最大的不同。

爬山，變成了一種回家的趣味；與生物共存，變成了這裡居民的基本價值；觀察生態，變成了大樓居民樂於培養的新興趣。人與人之間的互動，大樓的新鄰里關係，產生了新的可能。

不急，總會隨時間擴散的理念

參觀完大平窩村與若山，體驗半畝塘在「節氣建築」上不同表現的作品，心靈層次上的感受尤其深刻。原來，好的環境與美學思考也能夠有這麼精彩的結合。很感動台灣有這麼一群充滿熱情的設計工作

側邊陽台。　　　　　　　　　　　　住戶綠意陽台。

者，不斷的思考對環境、對土地、對材料、對生物彼此之間整合的可能性，讓屬於台灣的當代永續環境多了更多的在地論述。

或許，這些建築的高單價，不是一般民眾輕易消費得起，但是我會看做是理念與現實的階段式發展。不同層次的人們，都需要有人透過導引、透過實踐，來幫助思考如何邁向永續環境發展的未來。透過觀念的傳播，有可能這些豪宅的設計手法，可以刺激更多設計者的靈感，帶來更多創新的想法，為改善不同面向的人群與環境，創造更多可能性。

住戶綠意陽台。

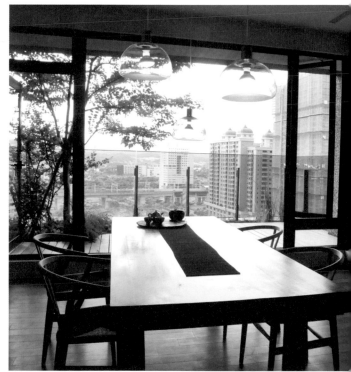

住宅室內空間景觀。

從屋頂遠眺遠方。

若山的「山頂」一景。

若山的「山頂」一景。

若山的「山頂」布置。

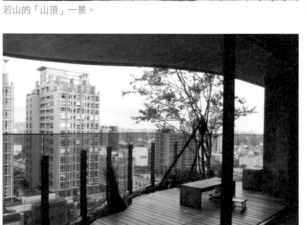

若山的「山頂」布置。

若山不是山。
影片請掃QRCODE。

　　陽台種樹的迷思

　　愈來愈多人，開始重視城市中的綠化，也愈來愈多建築物，開始標榜垂直森林、與森林共舞等議題，無非是希望建築物能加入更多與自然生態有關的連結。大家習慣會在陽台上依個人喜好擺設些小盆栽，怡情養性，但是現在也愈來愈多大樓，期望陽台本身就是一座森林，把喬木放在陽台上，塑造更多人與自然接觸的可能。這麼做有它的好處，但若是矯枉過正，有時反而會延伸看不見的環境成本。在此提供一些想法，提供大家參考。

正面肯定：生態跳島，增加城市綠色面積

　　當綠化得以立體化呈現，城市內中的鳥類、昆蟲或是飄在空氣中的種子，都可以在陽台上的綠樹停留，創造更多的棲地，無形之間也串連了城市綠地系統的連結，作為一個生態跳島的中繼站，陽台上種樹或增加綠化有它的正面功能。

可能疑慮：為了種樹而強化陽台結構，減少固碳效益

　　種樹可以固碳，可是若從碳足跡的觀念來看待陽台種樹，需要更多面向的思考，更精準的計算。按照國內外喬木固碳研究以及聯合國IPCC 的固碳量標準，一年最大固碳量介於0.4～1.5 $kg_{CO_2}e/m^2$；相對的，陽台種樹有可能要強化結構、要降板，光是每m^2的地坪增加5cm的RC 用量，碳足跡便會增加19.2 $kg_{CO_2}e/m^2$（建築產業碳足跡，2018）。以生命週期來綜合看待這一來一往之間的增減，便能發現訴求陽台種樹可以減碳，不能只看見積極面，也要平衡實質面，否則事倍功半或是徒勞無功就太可惜了。

　　多一些思考面向來看待我們當下的每一個作為，讓節能減碳的力道更精準，還需要大家一起努力。

雲林
YUNLIN

農村打造低碳社區

三結社區入口的稻草屋。

專注做稻草編織的孩子。

社區開心農場。

雲林縣，台灣重要的糧倉，更是號稱台灣的農業最大縣，縣內的大埤鄉，更是頗負盛名的酸菜之鄉。

有沒有什麼不同的方式，讓鄉村也能夠發展出與都市互別苗頭的永續環境特色呢？近年來，大埤鄉內有一個靠著積極打造低碳社區聞名的「三結社區」而受到關注。至於，這個社區在發展永續環境有什麼獨到之處？值得一探究竟。

機車呼嘯穿越田間的產業道路，迎風飄來的氣味，帶有好幾種層次。播撒在稻田間的豬糞肥料，不客氣地撲鼻而來；稱不上濃郁但仍可辨別的青草味，緊接在肥料味之後，仍是一股芬芳。循著這股氣味一路前行，直到數間宛如三隻小豬故事之中的茅草屋映入眼簾，這才讓人驚覺，三結社區到了。

低碳社區的發展契機

初來乍到，不妨先來到三結社區發展協會的辦公室，這是一戶傳統的農村老屋。大廣場外，有幾株大樹，正看見有位婦人與孩子，專注地整理編織稻草；旁邊更有為數不少、活靈活現的稻草編織藝術品。

田間風光。

笑容可掬、親切客氣的村長，就在老屋前的大桌子，暢談三結社區改變的心路歷程。村長從言談間娓娓道出，三結社區的成果，是一個「積極爭取、積極溝通、積極落實」的持續循環。

三結社區最早和減碳產生連結的機緣，是因為村內有些台糖的公有土地閒置，當時在村長的申請下，配合雲林縣政府的植樹政策，響應喬木固碳政策，不僅增加社區環境綠意，也開啟後續不間斷地計畫申請與補助。

開心農場，幫社區話家常

村長種樹種出了心得，樂此不疲，更將綠化的念頭帶進社區，將社區中公有土地的活化，結合台灣近年來流行的「開心農場」概念。將臨近聚落，過去雜草叢生的公有地，透過社區發展協會與村民溝通討論，重新規劃分配，讓有意願的村民認養土地，照

社區開心農場。

開心農場內的菜園。

開心農場內的菜園。

開心農場內的灌溉溝渠。

顧自己的菜園。新菜園不只因為民眾的共同維護而充滿生機，也透過結合在地藝術家的創作能量，將農村意象的藝術品，一起設置在菜園中。在農村的社區中，開闢出一處公共農園，在地居民會認為那是個休閒設施，彼此有機會在農忙之餘閒話家常。

由此看來，村長為社區內兩塊菜園命名為「人民雞舍」與「幸福園地」，更多了一份趣味與生活想像。

太陽能的示範基地

社區中最搶眼的設施，是由一位在地鄉親提供自家土地，自行贊助興建的「追日型太陽能發電裝置」。這位在地鄉親本身從事的就是太陽能產業，將自己的土地做改造，也是一種示範作用。

不過，台灣替代能源政策的方向並不是導引人們節能，而是鼓勵投資參與；因此，即便在社區中有這麼一處充滿乾淨能源想像力的裝置，所產生的電力都只是單純由台電認購，當地居民的生活並無法與這幾片太陽能板產生直接關係，略顯可惜。

街道家具結合在地生活想像。　　　　　　　　　　　　　太陽能板的示範基地。

民間願意參與是好事，但是政府更應該宏觀的看待替能能源的發展，把具體效益做大；否則就像是形象工程，事倍功半，更讓村民有了不完全正確的期待與想像。

利用農業廢料發揮創意巧思

在永續環境的發展中，很重要的觀念之一是將前一段生產的廢料，儘量成為下一段生產的原料。

三結社區呼應這個觀念的做法，是將收割後的稻草聚集，透過村民藝術的想像力，延伸出許多和稻草有關的編織藝術品。隨著這些年來的推廣與口碑，三結社區偶爾也會有一整團的外地訪客，專門來這裡體驗稻草編織的手作課程，對社區來說，也是另一種屬於文化面向的發展。

好上加好，錦上添花

隨著計畫的爭取與執行愈多，成為一個良性循環，政府也很樂見三結社區持續發展，甚至也會主

稻草編織藝術。

遠看像絲瓜,近看是稻草。

動提供建議，例如像是社區主要道路的美化改善。目的是為了讓社區的環境品質更好！過去的良性互動讓村長在描述願景的溝通上，較為容易。真正改造後的樣貌，將磚瓦意象結合豐收稻穗，成排蜿蜒在社區道路中，的確呈現出一番清新景象。對到訪者而言，感受到的是社區的活力；對居民而言，感受到的是生活品質改善；對社區發展協會而言，感受到的是村民的向心力與凝聚力。好的社區發展，最需要的就是這樣的三贏吧！

「低碳社區」可以說是政府施政的口號，也可以說是三結村民的改造目標，目前仍然是個進行式。回首來時路，當年雲林縣政府有意推動低碳社區計畫時，並沒有特別屬意任何地方，反倒是在那樣的時空背景下，村長所帶領的社區發展協會，把握住機會，在內部先凝聚高度共識，再積極提案，爭取經費改造；慢慢地，透過一次又一次建立口碑，政府的重點補助也隨之增加，成為現在所看到的三結社區樣貌。

磚瓦意象結合豐收稻穗。

磚瓦意象結合豐收稻穗。

找出鄉村型社區永續發展的自信

當然，永續環境的發展，絕對不只是自己好，還要追求「共好」。讓人感動的地方，是三結社區發展協會至今仍會不定期舉辦說明會，邀請臨近鄉鎮的村民，分享如何撰寫計畫書，如何向政府爭取經費，如何凝聚在地鄉親的共識等等。雖然「師父領進門，修行在個人」，但是至少可以感受到，台灣不容易被關注到的土地，有一群人已經開始為環境的共好，貢獻一己之力。

屬於雲林鄉村的永續發展，不是巨額投資，是點點滴滴的具體累積。這是和都市區塊截然不同的發展模式，但是精彩度卻有過之而無不及。

只要種植物就能減碳嗎？

「種樹可以減碳救地球」這句話乍聽之下沒有錯，但是重點得先界定是在什麼樣的空間型態？什麼樣的空間尺度？回答這個問題才能更精準。

舉例來說，人們會說多吃蔬菜有益健康，可是如果蔬菜只是被包在雙層起司牛肉漢堡中的薄薄一層，就算蔬菜仍然有一點功效，但是從整個漢堡的觀點來看，人們或許就不會認為那是一個健康的食物。

種樹的邏輯有些許類似，如果是在森林、沙漠化的土地多種樹，一旦這些苗木成林，絕對是協助地球減碳的最大幫手；可是如果城市中的公園，標榜「低碳公園」、「零碳公園」，那麼就值得仔細推敲，到底在都市尺度的公園綠地當中，我們所種下的樹，最終是不是真的就能幫助地球減碳。

下圖是我個人於二○一六年所作的碩士研究（景觀工程碳足跡評估系統之研究），目的是建立景觀碳足跡的評估系統（詳163頁綠知識），用來輔助節能減碳的決策判斷。從表中的趨勢便可以發現，在一個標準情境的狀態下，種樹的確有部分的減碳功效（負值），可是公園的生命週期中包含建材、日常耗能、修繕更新、拆除等綜合面向的碳排量，會隨著綠覆率的減少而逐漸攀升。當排碳與減碳的數值相抵扣，以淨值的線條呈現時，更可以發現以生命週期的最終結果來看，公園種樹只能微幅抵扣碳排量，並非世人印象中真正的「減碳」。

所以，種樹可以減碳是確定的，只是重點得放在超過城市數倍面積的森林造林，才能產生基本效果。城市中公園綠地存在的原因包含多重的都市機能需要，但若是刻意突顯「種樹能減碳」，除非很認真執行低碳設計，否則大多數情況都是緣木求魚、徒勞無功的。

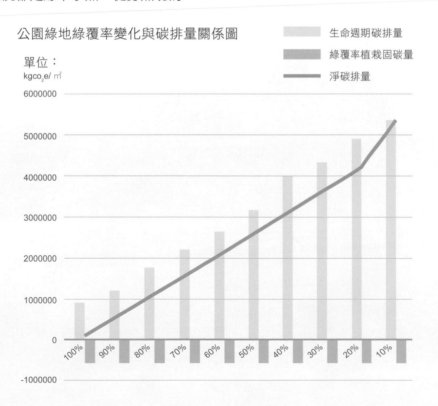

公園綠地綠覆率變化與碳排量關係圖

單位：kgco$_2$e/㎡

生命週期碳排量
綠覆率植栽固碳量
淨碳排量

桃米生態村的水環境

上游生態復育基地解說站。

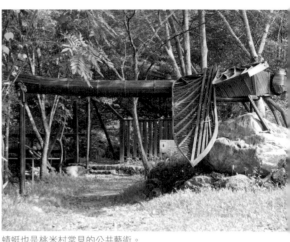

蜻蜓也是桃米村常見的公共藝術。　　　　　　　　　蜻蜓也是桃米村常見的公共藝術。

一九九九年九月廿一日凌晨的一陣天搖地動，摧毀了無數台灣人的家園。九二一地震對於南投來說，造成難以估計的傷害。如今，十幾年過去，地震留下的遺跡、新建的紀念館，處處供人憑弔；但是生活上的變化，只有走過來的在地居民，最知道。

位在當年震央附近的南投縣魚池鄉桃米村，就是一處走出地震傷痛，積極轉型成為生態社區的最佳典範。這處位在暨南大學南側的山間谷地，古名「挑米」。過去是日月潭地區居民，挑著扁擔前往埔里做稻米與其他作物交易的必經之地。也因為大家都挑著米聚集此地休息，因此得名。

在地震之前，當地居民多以農耕為主要收入來源，水稻是主要作物，但是收成並不理想。因此，地震之後，各方社造學者、生態專家、有志之士，紛紛投入災後重建，攜手與在地居民共同進行產業轉型。透過一系列的討論與培訓，終於凝聚社區的改造共識，將新的桃米打造為生態社區，朝觀光休閒產業發展。

此行造訪所住的民宿老闆劉大哥，剛好是從頭到尾參與社區改造的重要成員，有機會近距離聽著他細數桃米村改變的點點滴滴，完全可以感受出他的微笑與榮耀。因此，桃米

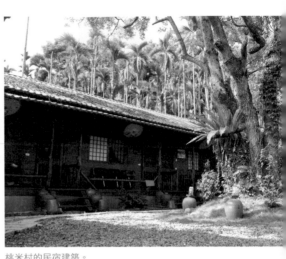

桃米村的民宿建築。　　　　　　　　　　桃米村的民宿建築。

村究竟為什麼可以如此吸引眾人目光，讓人趨之若鶩的前來造訪體驗，在我心中有了系統性的脈絡與概念。

走一條「唯一」的重建路

　　首先，社區的改造並非一蹴可幾。改造之初，要透過社區居民的力量，進行生態的監控調查。有了這些基本的生物資訊之後，社區才開始結合工班的力量，進行生態工法的改造，目的是希望減少水泥在社區工程中的比例，為生物創造多孔隙的居住空間。

　　接下來，在生態工法的輔助下，進行河川、溼地的相關保護。這個階段的工作，就是復育生物棲地最重要的基本要件。緊接著，社區裡的每家每戶，開始使用原生種植物來進行社區整體的綠美化改造。最後，將這些生態的條件相整合，也同時訓練社區人員的導覽能力，發展生態旅遊，推廣民宿，成為一種可正向循環發展的經濟模式，讓桃米社區走向一條「唯一」的路。

　　一邊聽著劉大哥飛揚的講解，我也對生態村重新思考。劉大哥說：「生態社區的意義，不單純只是物種數量的多寡，而是一種『生』活的『態』度。」就是

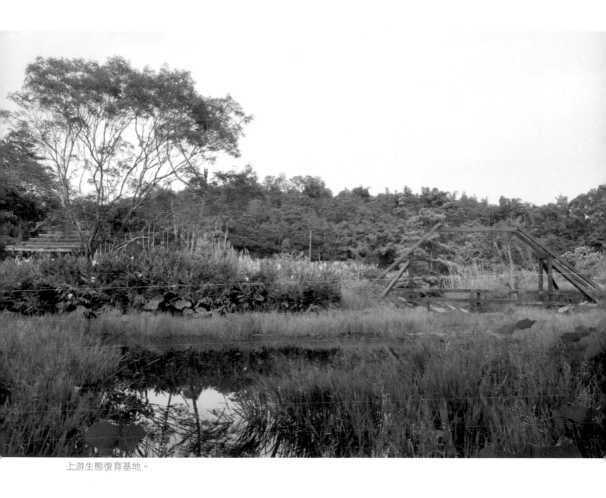

上游生態復育基地。

因為桃米社區的居民，都有著對環境友善的態度，才讓社區呈現如此多樣的面貌。

時至今日，桃米村的居民已經有了一種生活哲學上的最大公約數。青蛙、蜻蜓這類具環境指標的生物，已經成為桃米村的吉祥物，各類雕塑在社區中隨處可見。居民也打趣的說：「青蛙就是我們的老闆，因為青蛙好，環境就好；而環境好，桃米村的生活品質與經濟才會好，就是一個如此正向的循環。」

生態中的「水」環境

如果要用一種景觀元素來舉例桃米村的生態整合能量，我認為「水」的串聯是最恰如

青蛙是桃米村的吉祥物，居民打趣的認定牠是大家的老闆。

其分的詮釋。流經桃米村的溪水，藉由上游、中游、下游的不同空間使用型態，呈現了桃米村在形塑生態環境的具體回應。

在社區的上游階段，流水都是來自山上的泉水。因此這些沒有受到汙染的水源，既可以作為青蛙與螢火蟲復育與生長的基地，也可讓遊客進行生態觀察，並作為在地居民調查環境變化的參考指標。當夜晚來臨，我們有機會跟著劉大哥溯溪而上，在滿坑滿谷的青蛙聲中，認識桃米社區多樣的青蛙生態，我們便可以發現，這樣尊重自然的生活態度，真的是桃米人和環境共存的基本信念。

當水流來到了中游，聚落密集的區段，隨著每間民宿不一樣的經營方式，開始有了多樣的變化。例如說：有些經營餐廳的居民，會謹慎處理汙水，避免

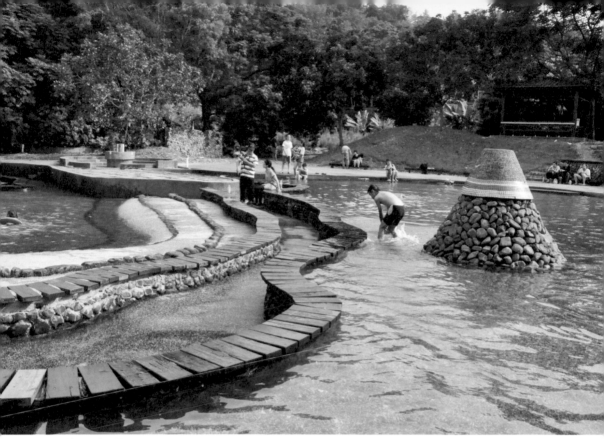

社區親水公園。

造成環境汙染，處理過後的水，也可以作為景觀欣賞用。也有些居民，將住家的空地蓋成親水公園，提供來訪遊客遊玩，但是他們也會注意水質，不因便宜行事而添加化學物質消毒，反而寧願每個禮拜放水清洗，確保安全與衛生。

社區的下游區塊，土地依然保持農作狀態，種植經濟價值較高的菱白筍。那些經過社區使用過後的水，因為有被小心謹慎的處理，所以經過蒐集導流後，仍然可以作為農作物的澆灌用水。

從上游到下游，牽涉到不同層面的環境保護概念。但是每一個環節，都可以發展成對土地友善的經濟模式，讓各司其職的居民可以在生活實踐中，獲取適當利潤，也幫助桃米社區更容易邁向永續發展。

當然，在社區發展的過程中，創意也是不可以缺少的要素。因此，在桃米

社區才能看到類似「嚇一跳橋」、「同心協力橋」之類的互動性裝置。讓來訪的遊客不只能帶走生態專業知識，也可以得到放鬆心情的休閒娛樂。

好還要更好的堅持

真正體驗過桃米社區的樂趣，搭配深入淺出的歷史脈絡講解，更加明白眼前所見的一切，都是無數人辛苦耕耘的成果。凝聚社區的共識，漫談轉型發展，即便曠日費時，卻可能因為少數人的疏忽而前功盡棄；因此，過程中的觀念傳達與教育訓練，更是持續累積社區發展能量的重要祕訣。

雖然，桃米社區已經發展出很多具體成果，但是對居民來說，這些都不是完成式，仍然是進行式。社區內的居民並沒有因為滿足現況而怠惰，仍然不斷討論著，讓社區往更好方向發展的可能性。這股熱情使得桃米與眾不同，我想這也就是為什麼，同樣經歷九二一大地震，每一個社區都有轉型發展的機會，但卻始終只有桃米村的表現最受矚目的根本原因。

水依然乾淨的流向下游。

社區汙水處理生態池。

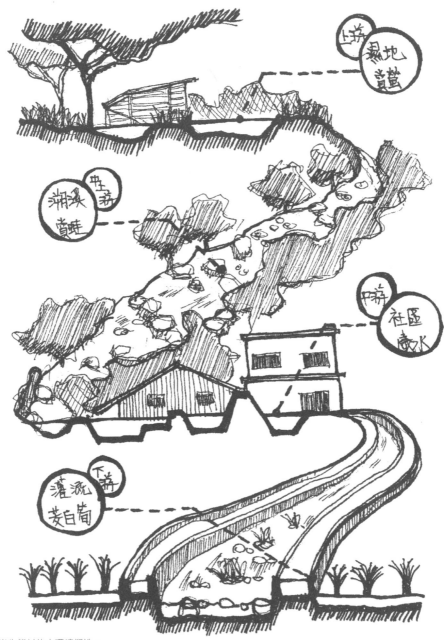

上游
濕地賞鳥

中生游
溯溪賞蛙

口游
社區處水

灌溉
下游
茭白筍

桃米生態村的水環境塑造。

什麼是海綿城市？

桃米生態村打造出具有景觀特色的水環境，其實也呼應了在氣候極端化下，人們必須逐漸改變與水相處的思維，「海綿城市」便是一套具體實踐的想法。

「海綿城市」最簡單的觀念就是讓都市土地變成一塊可以吸水的海綿，恢復土地本身就擁有的透水功能，減少大雨時公共排水系統的負擔，減少都市淹水的機會，也形塑城市中的親水環境。

具體實踐的做法其實市面上已經琳瑯滿目，在此可以歸納為四大類型的基本觀念，當真正有需求時，可以再依預算、空間需求，做適當的判斷。

（一）導水型工法

這算是傳統鋼筋混凝土工法的精準度提升，藉由斜率的有效控制，快速在鋪面底層導水，再將地表水匯流到儲留槽或滲透溝，讓水慢慢入滲到土地。好處是鋪面強度與壽命較有保障，價格也較便宜。

（二）透水型工法

顧名思義，該類型工法強調水的入滲效果，市面已有諸多鋪面產品，例如：透水瀝青、透水磚、JW工法、紙模工法等。一般來說，透水工法不耐車壓，使用年限較短，若要延長使用年限，則需考慮透水混凝土相關的工法，但是單價也相當可觀。

（三）地表儲留型工法

適合大尺度的都市空間，也是大家較熟悉的公園「滯洪池」，它的目的在於藉由有效的排水整地，引導大量的水能快速匯聚到滯洪池，再慢慢入滲至土地，減少公共排水溝的負擔。

（四）地底儲留型工法

適合中小尺度的都市空間，傳統工法為「RC箱涵」，較便捷的工法為「雨水積磚」。它的目的在於釋出地面的使用空間，將基地內的表面排水系統串聯至地底的儲水空間，讓土地入滲或雨水回收都可隨使用機能做選擇。

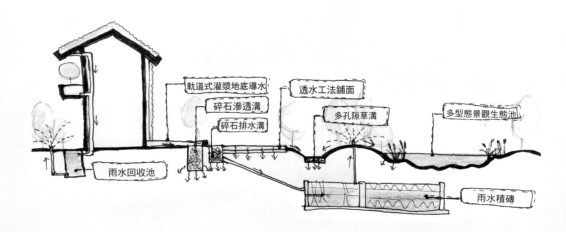

南投
NANTOU

台灣首間
低碳認證的民宿

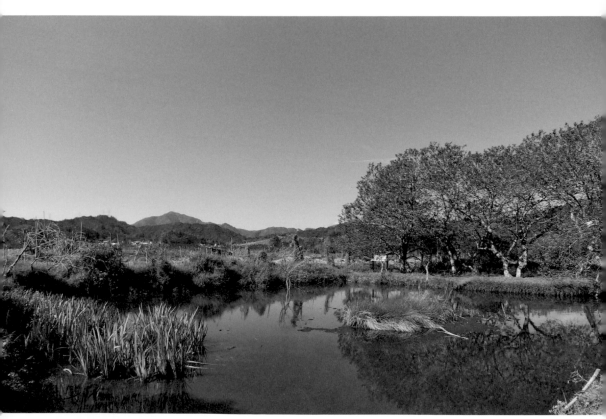

風光明媚的頭社盆地。

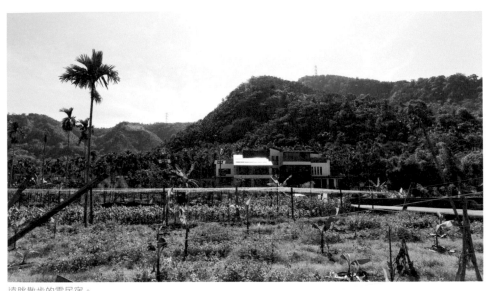

遠眺散步的雲民宿。

如果有機會圓一間環境友善、訴求低碳建築、協助地方小農共好的民宿夢，你願意用多少時間、多少金錢來換？

走訪日月潭頭社盆地「散步的雲」民宿，聽著海軍退役的男主人、空姐退役的女主人，娓娓道來這十年走來的民宿築夢，每一步都走得紮實，絲毫沒有馬虎。

他們的民宿，從友善環境的善念出發，成就了眼前所見的一磚一瓦；每一個房間的布置，不僅視覺上心曠神怡，更重要的是還能為到訪住宿的遊客，透過身體力行的體驗來認識環境教育。

結合男主人與女主人的民宿「築」夢

曾經，因為一次的民宿住宿經驗，讓男女主人相識，從此結下良緣，十餘年來，為打造自己的家，投身民宿事業而努力。

男女主人的民宿築夢並非一蹴可幾。男主人投身軍旅，在海軍服務，時間相對不自由；

民宿取得的低碳建築證認標章。

散步的雲民宿一景。

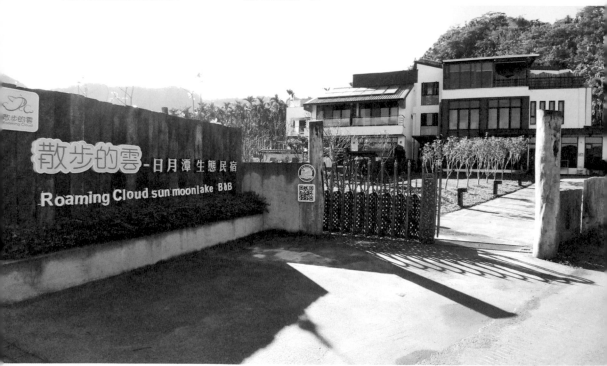

民宿入口。

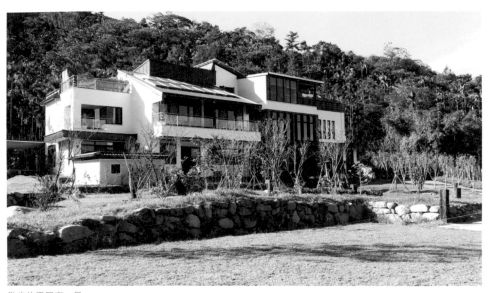

散步的雲民宿一景。

女主人的空姐工作，則需要不定期的飛往世界各地，留在台灣的時間也不連續。不過，讓人感動的是，在如此零碎的時間分配下，兩人仍然抽空就到處體驗不同的民宿經營之道，更透過一次次的室內設計裝修練習，練得一身在裝修過程中的細節技巧，可以準確地將想法傳達給師傅，讓夢想實踐的過程中，能夠更「精準」。

這一切的準備，隨著男女主人從原本各自的職業中退役，變得更加馬不停蹄，經過了繁複的準備，克服無數困難之後，終於落成了眼前所見，用信念和夢想打造的「散步的雲」民宿。

這棟融合男女主人夢想的家，果然也加入了他們的個性。整體空間利用方式以及諸多細節思考，充分展露出男女主人過往軍人性格中那份一絲不苟的堅持。每一間房間不同的異國風貌，每一處指標的機場風情，每一張房卡的登機牌氣息，每一道房門的登機門意象，讓曾經是空姐的女主人，俏皮而感性的將她的質感與期待，融入在民宿內的風格與特色之中。

民宿挑空的大廳空間。

與地方工藝結合的裝飾。

這對只要一談到民宿經營就眼睛發亮的夫妻檔，堅定訴說著，想帶給客人的體驗不只是一次性淺碟住宿，而是希望伴隨著客人的心情，讓每一次推開房門的住宿，都能擁有出發到不同國家旅行的期待。

碳足跡思維的DNA，蓋出低碳建築

以一間用心經營，又充滿趣味的民宿來說，「散步的雲」已經值得遊人再次造訪。不過，更讓人感動的是男女主人打從蓋這間民宿開始，就以極高的目標要求著自己，希望在夢想實踐與環境保護，甚至是節能減碳之間，都能夠達到最適當的平衡。

當心中有了善的信念，自然也會吸引相同頻率的人前來共襄盛舉。透過設計這間民宿的建築師的女兒穿針引線下，這間民宿在興建初期，就有效得到成大低碳建築聯盟的指導與建議；更在完工後，順利成為全台灣第一家取得「鑽石級低碳建築認證」的民宿。

要得到這張低碳認證，代表的是所有設計與施工上的思考，不能只考量到最低成本，反而處處要兼顧工法、選材、能源使用上的諸多考量，並不輕鬆。所幸

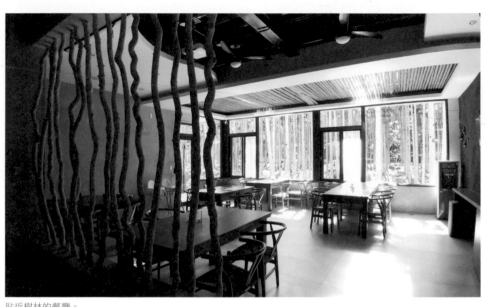

貼近樹林的餐廳。

民宿主人有著這樣的信念與堅持，才能成就眼前所見的一切。

印象很深刻的是，是男主人與我分享的一個經營巧思，讓我從過程中便可知道，很多節能思維，對男主人來說已經不是空談，而是這間民宿與生俱來的一套運作模式。

一般來說，民宿為了要滿足客人大量的熱水使用需求，通常都會選擇大噸數的鍋爐來燒水；這樣的想法在人潮眾多的假日來說，非常符合效益，但是在客人數較少的平常日，大鍋爐就顯得相對耗能。有鑑於此，男主人在一開始規劃管線設備時，就放棄使用一個大鍋爐的想法，轉而使用三個中小型鍋爐，分別對應不同樓層的使用；如此一來，無論客人多或少，鍋爐熱水都可以用最節能的方式來調配運作。讓單單是熱水這個議題，為民宿經營省下不少電費，也為地球節能帶來不少正

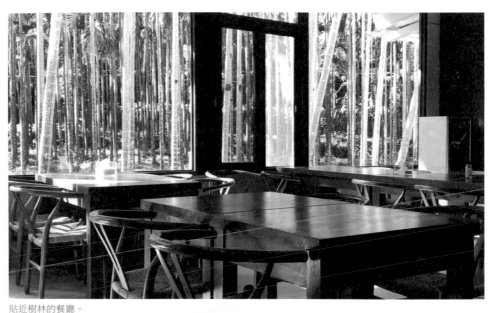
貼近樹林的餐廳。

面幫助。

另一個男主人與我分享的有趣故事，則發生在浴室。正因為這間民宿處處落實節能環保愛地球，所以連洗髮乳、沐浴乳這樣的小細節，自然也不會放過。老闆說，曾經有一對荷蘭籍夫婦來台環島，沿路都住民宿旅館，但是唯獨在他們家洗澡，看到沐浴用品強調可分解、友善環境等訴求時，洗到一半就飛奔而出，讚嘆著民宿主人對環保的堅持。

有需要這麼誇張嗎？我好奇地問老闆，老闆說他也受寵若驚，不過他又補充說明：這對荷蘭夫婦說，在台灣沿路住宿的旅館，都還在大量使用一次性的清潔用品，他們看著寸土寸金的台灣，也為環保捏一把冷汗；因此當他們看見散步的雲所傳達的價值，才會如此認同、如此欣喜若狂。

幾則小故事，深刻流露出了男女主人

餐桌上的小農簡介。

貼近樹林的餐廳。

小農幸福小舖。

如何透過身體力行，將人們還掛在嘴邊的環保理念，化做成自己的生活方式，每一天實踐著，也與每一位來訪的房客，用潛移默化的方式互動。

民宿經營的周邊環境共好

散步的雲所位處的頭社盆地，幾乎可以說是一種時光的凝結，沒有太多過度開發的喧囂，保留了一份民國六〇年代的質樸。得天獨厚的泥炭土種植條件，還有周邊群山環繞的自然美景，讓這份「農家樂」的恬淡，成了一幅最愜意的風景。

正因為民宿附近有許多種植不同作物的小農，因此男女主人從一開始便清楚認知到，

帶有機場氣息的指標系統。

帶有機場氣息的指標系統。

融合採光、通風、景色的樓梯間。

頭社盆地中的住宿驚喜。

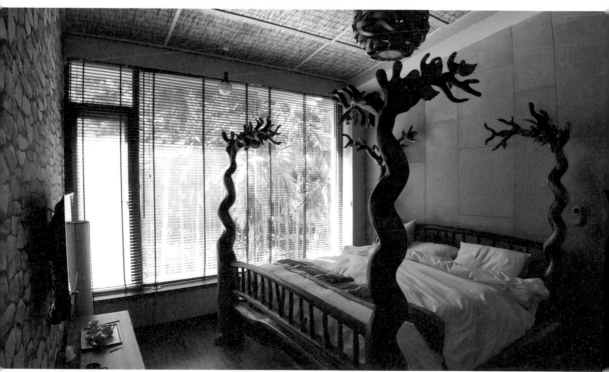

貼近自然的住房設計。

民宿經營不能獨立於這些小農之外，必須要讓自己成為一個平台，為推廣在地作物與好味道盡一份心力。因此，在民宿用早餐，人們可以隨著不同的節氣，吃到當令作物所做的料理，也可以從桌上的小農簡介看到充滿故事的生產履歷，感受那份接地氣的幸福。

除了早餐，民宿也將入口處最顯眼的位置打造成「小農幸福小舖」，讓頭社盆地在地的好味道，真正健康的農產品，可以因為早餐入菜後而被客人選購，讓民宿扮演全方位的地方農業推廣平台的角色。

把生活態度變成經營理念

經營一間專業化的民宿，願意和已經有環境意識的訪客們深談經營之道，也願意與還不具備環境教育知識的住客們不厭其煩地分享，本身這就是一份不容易的修行。男女主人一家，開心地過著自己夢想中的民宿生活，也開心的與每一位造訪的遊人，分享他們的人生觀。

以善念為本，以理論為基礎，以實踐為目的，以永續經營為訴求，他們讓每一天的生活，都能拓展夢想的廣度，也能延續家的溫度。

最後，我謝謝他們，因為他們讓我知道，在台灣每一處角落，都有一群為環境奉獻與努力的人，還在努力著他們的夢。

什麼是建築產業碳足跡

隨著「巴黎氣候協定」的逐步落實，世界各國對於節能減碳的承諾需要更加積極，而如何有效地透過量化數據分析，理性指引人們走向「有感」的減碳之道，碳足跡評估就成了一套可參考的工具。

　　碳足跡評估，強調的是一個產品所有生命週期所發生的一切行為，包含原料的取得、生產、運輸、加工、能用使用等過程，牽涉到溫室氣體排放的環節，都轉換成碳排量的形式呈現，做到碳揭露。簡單來說，就像卡路里的標示，能指引想要減肥的人，選擇吃低熱量的食物一樣，漸漸有效改變人們的行為，達到減肥的目的。

　　建築產業占了人類三成左右的碳排總量，多重複雜的工法、材料與能源使用組合，如何明確而有效地指引減碳路徑，顯得格外重要。因此，由成功大學與科技部合作成立的「低碳建築產業聯盟（LCBA）」便是在具體呼應這樣的時代需求下，集結了無數學術研究、數據累積、民間資源等力量，誕生目前台灣獨步全球的「建築產業碳足跡評估系統」，值得驕傲。

　　這套評估系統目前涵蓋建築、景觀、室內三大產業範疇，將生命週期分為最多五階段（新建資材、施工、日常使用、修繕更新、拆除廢棄），並以處方籤式的評估報告，明確指出單一設計案的碳足跡指標，也點出明確的減碳百分比，更能找出碳排熱點，進一步建議可持續努力的減碳手法，並給予不同程度的分級認證。讓節能減碳不再是感性的意念，更能夠是理性的判斷，讓設計一開始就能走在正確的方向。

項目	基準案碳足跡	設計值碳足跡	減碳百分比
30年生命週期碳足跡	7,451,292 kgCO₂e	5,851,711 kgCO₂e	-23%
單位面積年碳排量	4.39 kgCO₂e/㎡·yr	3.36 kgCO₂e/㎡·yr	

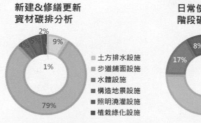

基準案/設計案 碳足跡百分比差異

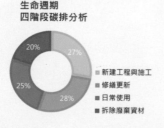

生命週期
四階段碳排分析

新建&修繕更新
資材碳排分析

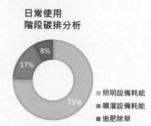

日常使用
階段碳排分析

海岸線打造生態社區

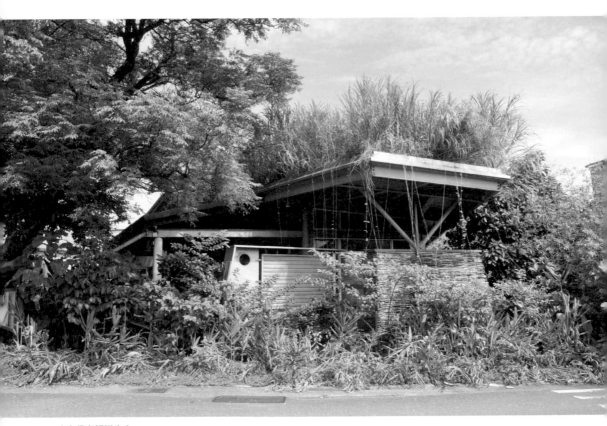

水鳥保育解說中心。

港邊社區入口牌坊。

無尾港的意象。

宜蘭經驗，向來是台灣在經濟發展與環境保護之間，試圖取得平衡發展的模範生。好山好水的背後，不是後人所想像的理所當然，每一步走來的點點滴滴，都是無數前人犧牲奉獻的累積。

關於宜蘭的綠色政績，除了有廣為人知的冬山河、羅東運動公園等，其實還有個較為低調，位在蘇澳市區北邊，過一座小山頭的濱海公路旁，一處被稱為「無尾港生態社區」的地方。

無尾港，好奇怪的名字

無尾港生態社區，曾經是蘭陽平原馬賽溪的出海口，在日本時期為配合海防，改變河川出海的位置，因此大幅減少了該地區的水量。久而久之，泥沙淤積成肥沃的壤土，這裡也成為了一片條件絕佳的水鳥棲息溼地。這條像是沒有出海口的河，經在地居民口耳相傳，便逐漸有了「無尾港」這個可愛的地名。

早在民國八〇年代，為了因應台灣的經濟發展需求，當時政府預定要在無尾港的海邊興建火力發電廠，在地居民齊力反對，並成立自救會積極抗爭。在抵制成

功之後，原本預計興建發電廠的位置，也因計畫停擺，反而由地方居民申請成立了水鳥保護區，成為蘇澳地區觀賞候鳥的重要基地。

對於在地居民來說，從抵制發電廠到爭取水鳥保護區的這段過程，環境意識逐漸深植人心。因此，當社區後來相繼成立文化發展協會與文教促進會後，「環保」、「在地文化」、「永續發展」等幾項主軸，始終都是在地居民堅持的核心價值。也因為如此，結合地方相關協會向政府申請的補助，透過整合在地化的資源，也陸續發展出許多特色樣貌。

總歸來說，無尾港社區所強調的永續發展，可以簡單分類為「食」、「住」、「育」、「樂」等面向來分別介紹。

「食」在無尾港

如果你造訪的時間夠湊巧，召喚你走進社區的，將會是一陣撲鼻香，讓人得以在窯烤披薩的香味帶領下，開啟認識社區故事的機會。

吃，不只是溫飽，也可以是社區中照顧弱勢的機

社區廣場的手做披薩。

社區廣場的手做披薩。

會。活動中心旁所蓋的磚窯，像是一個社區的公共廚房，大家可以一起揉麵糰、烤麵包、烤披薩，等待時間一到，共同期待飄散出來的窯烤香。對社區來說，人口老化、隔代教養、青壯年人口外移、新移民的相對弱勢，都是社區長遠發展的重要課題。

一個窯烤爐，可以是凝聚社區活動的精神象徵，也可以是實質幫助在地居民金錢收入的來源，更可以是創造與造訪者互動的「社區客廳」。吃在嘴裡的每一口披薩，造型不完美，但是更讓人親近；有著自己揉麵糰的歡笑，也有當地新住民青年的專業窯烤技術，更開啟我們深入認識社區的機會。

「住」在無尾港

談到「住」的永續發展，無尾港社區一定得介紹「石板屋」，一種先民必須因地制宜，與環境共存下的應變之道。早年捕魚維生的無尾港先民，生活不富裕，所蓋的房子只能就地取材。為了抵抗夏天颱風時的大風雨，冬天強勁東北季風的溼氣，在地居民利用海邊豐富的「片岩」，做為自家建築牆體的結構，因此每道牆壁都寬有

撲鼻而來的披薩香。

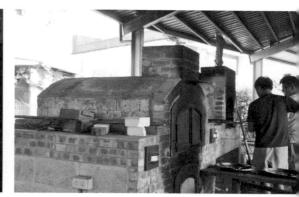

社區廣場的手做披薩。

社區中有好幾處磚窯。

社區的傳統特色石板屋。

六十公分，極具特色。

社區發展的過程中，雖然曾經一度大量被改建為鋼筋水泥樓房，但是隨著居民自我意識崛起，意識到這項特色建築文化保存的重要性，反而很快在社區內形成共識，開始刻意保存並修復石板屋，甚至改建為民宿，讓造訪者也能有機會親身體驗。

「育」在無尾港

社區中，有關於「育」的永續發展，可說是無尾港社區最重要的兩座精神地標，一個是社區的水鳥保育解說中心，一個是在地居民最大的活動空間，岳明國小。

水鳥保育解說中心，最搶眼的視覺特色，就是被大量植栽覆蓋的屋頂，呼應著基地旁的幾株大樹，隨風搖曳婆娑，象徵著社區居民對於守護而來的水

社區的傳統特色石板屋。

社區的傳統特色石板屋。

無尾港社區一景。

鳥保護區，背後所賦予的環境教育精神。每當到了候鳥棲息的季節，大批賞鳥愛好者，絡繹不絕地前往無尾港社區時，解說中心就順勢舉辦一系列的交流與解說活動，透過在地居民的實際參與，讓生態導覽與環境報教育的多元觀念，可以和更多來訪的人們分享。

岳明國小，在社區居民的環保意識都普遍有共識的前提下，自然在孩童的永續環境教育上，扮演承先啟後的重要角色。在校園不同的角落，可以看見不同時期的政策補助合作案例，例如生態廁所、雨水回收系統、風雨球場、太陽能儲電設備、風力發電設備等，有些結合教學空間，有些透過專門的解說看板，教育孩

無尾港社區的特色家屋。

上圖／水鳥保育解說中心。　　下圖／岳明國小一景。

校內的雨水回收教育裝置。

子們在生活中落實相關環保觀念。

「樂」在無尾港

從「樂」的角度來觀察無尾港社區的永續發展，可說是社區一直在努力，試圖創造新的經濟循環模式的著力點。候鳥與其他生物的生態觀察，是無尾港社區最大的環境保護成果；藉由社區的環境地圖，整合分布在社區各個有關環保、生態、人文、地理方面的景點，讓造訪者可以深度旅遊。在地居民則從民宿、專業導覽、候鳥觀察等相關服務，充實自我學識，創造觀光收益。

當然，透過假日定期的窯烤披薩，慢慢打出口碑，持續性地讓社區保持有限度的人潮進入，也是一種可持續性發展的策略與概念。

因應未來的「韌性」發展

上述所說，都已經是無尾港社區發展的具體成果。社區的永續發展，終究要不斷地向未來邁

進，人的觀念也必須持續與時俱進。

很幸運的是，此行造訪有機會受邀到社區發展協會理事長的家中對談，我也吸收到了他對於社區未來發展的展望。在氣候變遷快速的環境下，談永續發展固然重要，但更重要的是看見發展中的「韌性」；當所有的準備都不可能百分之百避免災害，那麼如何快速從災害中重新回到既有秩序，就是社區在強調永續發展的另一個執行重點。在我看來，這個觀念在過去常被大家忽略，但這卻是無尾港社區發展的過程中，已經強烈意識到的重要課題。

思想，一直都是改變的原動力。當想法做出調整，緊接著後續的行動也會跟著改變，產生一系列漣漪。自發性地改變，不是為了滿足他人，而是實現心中認為理當如此的價值。可以預見，當下次再回到無尾港社區，這個持續進步的生態社區會不安於現狀，繼續的為在地居民心中所認定的永續環境價值，探索出另一番樣貌。

校內的雨水回收教育裝置。

台灣各地的石板屋文化

　　台灣是一個族群融合，各類文化薈萃的寶島，順應著天然資源與氣候變化的不同，老祖先們往往能夠就地取材，成就各具特色的建築風格。舉例來說吧！「石板屋」傳統上會普遍認為是部分台灣原住民族的建築特色，但是卻也能在蘇澳的閩南文化中看見，而台灣還持續保有石板屋文化的地方有哪些？各自又有什麼文化意涵呢？在此整理介紹給大家。

1. 蘇澳無尾港社區石板屋

　　早年唐山過台灣，在蘇澳地區登陸的先民，承襲了既有的閩南文化，但是卻因地制宜地選用蘇澳海邊常見的石板作為建材，形成了建築牆體骨架是石板結構，外觀及屋頂又採用木構架的閩南式馬背、燕尾屋頂的奇妙融合。蘇澳的石板屋，也有它順應氣候的功能，厚牆基礎穩固，能夠有效抵擋颱風與強勁東北季風，對早年先民來說，的確是有起到了安身立命之效。

2. 屏東魯凱族部落石板屋

　　魯凱族的石板屋早已成為該族群的重要文化符號，在屏東山區的神山部落、老七佳部落，都還保有完整的石板屋聚落。這些石板屋大多依著山勢而建，因此前後屋都會有高低落差，層層排列頗具特色。除此之外，原住民先民更善用了石板屋的牆壁厚度至少都有六十公分的特性，創造出冬暖夏涼的效果，頗能與周邊環境呼應。若從美學角度來說，魯凱族的裝飾工藝更是精巧，因此，在魯凱族的石板家屋上，也能看到許多圖騰裝飾，代表了不同的職業，也象徵著階級與榮耀。

3. 台東排灣族部落石板屋

　　排灣族的石板屋也是另一個台灣原住民族的代表文化，與魯凱族最大的不同處在於，排灣族的傳統石板屋聚落，主要是依著河流水系選定位置，因此更為集中。排灣族傳統文化很敬仰百步蛇，轉化在石板屋的屋頂上，也看得出類似百步蛇花紋的魚鱗板，對於遮風擋雨頗有功效。另外，排灣族的先民也會將石板屋的布局結合對先人的追思，傳統上會將過世的親人，埋放在家中石板地板的正下方，這樣的追思模式，也使得排灣族人得以用更為緊密的方式，維繫著彼此的情感。

綠色工廠
台積電中科廠區

永續環境發展的過程，除了關注居住環境面向，工業區的環境發展也是同等重要。許多工廠在產品製成上，往往一不小心就會造成龐大的社會與環境衝擊。一個好的工業廠房，如何在產品製成與環境保護之間，盡力達到兩者之間的平衡？

台積電，毋庸置疑是台灣在落實綠色工廠的最佳典範。這趟尋訪，很榮幸透過過去的工作經驗，回到曾經付出許多心力的中科台積電十五廠廠區。一方面像是檢視自己過去的設計落實情形，一方面也是藉由專門導覽，深入認識台積電在每一個環節的環境友善策略。

不只獨好，更求共好

如果從一個環境設計者的角度出發，來看待台積電在很多製程方面的努力，老實說很多我都不懂，因為過程間會牽涉到太多有關於環工、化學、物流方面的專業知識，是不同領域人才合作下的成果。但是對於兩件事情的感受，倒是無時無刻都能深刻體會。

其一，台積電透過內部員工的資訊整合平台，加上盡力

做到內部活潑有趣的教育訓練，使得員工之間可以在自身專業之外，多方涉略關於環境議題、綠色廠區的基本觀念。這麼做的好處，除了可以讓更多員工知道公司對於環境議題的整體態度與價值觀，也可以在溝通討論之間，激盪出更多火花，透過實驗精神，嘗試許多新奇的節能想法。或許，一開始並不會有太多員工重視，但是久而久之，當內部愈來愈多人認為綠色廠房重要，就會內化為自己的生活態度，轉而在每一個工作環節，都把這件事情加入決策時的參考。

慢慢地，無論是既有廠區使用效率的改善，或是新建廠房的永續思維，都可以推己及人，讓自己與協力廠商，都能在過程中學習，力求進步。

其二，台積電畢竟是台灣製造業的領頭羊，有一定的示範帶頭作用。當透過內部持續不斷地經驗累積，歸納出具體成效後，我很認同台積電採取不藏私，將觀念分享給所有下游廠商，協助產業鏈共同成長的價值觀。例如，在省水再利用方面的經驗，在上游製程後的殘留物可以轉而成為其他廠商的再利用原料，透過智慧建築的效能管理來減少找停車位的時間等。其實，身為指標性的企業，願意發揮母雞帶小雞的精神，不只是自己好，而是盡力達成「共好」，那麼台積電也大可將內部累積的經驗，作為後續新廠建設的參考依據就好，不必如此麻煩。但是身在幫助台灣的工業區、科學園區方面的永續發展，相信能夠產生更大的漣漪。

回到此行尋訪的台積電中科十五廠本身，如何在建築與景觀的實體空間中，致力於永續環境的發展？我透過過往實際的設計、工程參與，以及再次回到現場的觀察，與大家簡單分享如下。

建築造型的綠色語彙

以建築物本身的設計呈現來說，在前期 P1／P2 廠房的西側和南側，特別有看頭。向來建築物西側都有西曬問題，為了減少下午因為熱量增加而產生額外的空調負擔，建築師透過結構牆面之外的整面金屬格柵，減少陽光輻射熱。而最精彩的南側立面，則透過「綠色三部曲」，由下而上依序鋪陳，成為台積電與周遭廠房最不一樣的視覺特色。所謂的綠色三部曲，分別是底層的爬藤與攀爬式綠牆，依季節與花色，跳躍綻放在建築物外側。再上一層，則藉由遮光板的設計，減少陽光直接與廠房建築牆壁接觸。最上層，則是安裝台積電自行生產的太陽能板，轉化為內部一定比例的電力使用。

景觀設計的綠色回應

呼應建築物垂直面的「綠色三部曲」，整體景觀配置的水平面則透過「綠色四重奏」來相輝映。在大肚山的坡度條件下，試圖創造帶有高低地形變化、流瀑與生態池，適合鳥類、蝴蝶與在地物種生長的棲地環境，把整座廠房的開放空間，變成一個生態公園。分布在景觀範圍的喬木與灌木，則透過花色與分布位置的交錯，讓整體戶外空間一年四季的花色變化，都可以像是光點一般閃爍。除此之外，更透過設計整合教育資源，與自然科學博物館合作，種植了約兩百多株的台灣原生種樹苗，如今有不少已經扎根茁壯，看了很讓人興奮。

值得一提的是，台積電非常強調水資源的重複利用。因此，廠區內無論是噴灌系統、生態

河道水源，除了自來水之外，都由兩種主要水源來供應。其一是來自於建築物空調設備的冷凝水，其二是來自屋頂面積蒐集的雨水。這兩種水源都統一蒐集在廠房兩側的結構水箱中，視情況搭配自來水運用。因此，除非是透過太陽不可避免的蒸發，否則在景觀空間內的每一滴水，都可以透過循環，持續使用。

另外，因為廠區建在大肚山上，難免會碰到利用擋土牆銜接高程的問題。因此，台積電的作法並不是採用傳統RC擋土牆，而是符合生態工法的「加勁擋土牆」。好處是造型比較柔和多變化，而且施工完成後的牆面，可以讓植物攀附生長，最後整面牆的量體感都能隱身在綠色植物之中。

不要太亮的思考與美學

還有一點，也非常值得設計時留意。台積點中科十五廠的燈具配置，完全依照LED的照度要求，做了全面性的照度模擬，嚴格挑選燈具與配光曲線，務必在合理的高度與配置間距之間，既能兼顧最低限度的照明要求，也能同時讓周圍棲地的生物不受光害影響。因此，只做必要性的照明，屏除裝飾性照明，嚴格控制照度範圍，是整體燈具配置上的最高指導原則。

好設計也要有人用心維持

說了很多設計時的想法，但終究是要使用者的投入與參與，才能讓想法變成作法。這次參訪，透過台積電中科廠胡副理親自導覽，也從中看見了許多牠們後續實際操作上的方法，細數廠區的生態系如何有趣地運作，哪邊又發現了新物種，哪裡又被小鳥帶來的果實自主長成一棵樹。看著他們嘴巴說累，但是嘴角帶著微笑的表情，我深刻地體會出，用心打造一個好的環境，讓身在其中的人有機會互動參與，變成一種生活態度，再吸引更多人投入，形成一個好的循環，這個過程有多美好。

不要太亮的設計，該有多亮？

　　戶外空間的照明設計，傳統觀念上都是以安全性為考量，或是好大喜功的為建築妝點夜晚的美，都是強調愈亮愈好。當節能減碳的觀念慢慢深入人心，戶外照明也不該再以愈亮愈好為唯一訴求，追求適當亮度與合理耗能量的平衡，顯得格外重要。但是，要怎麼做呢？很簡單，只要掌握瓦數（W）與照度（Lux）的設計技巧就沒問題囉。

　　首先，瓦數大家相對熟悉，一般我們在買省點燈泡時，都會在瓦數之間做選擇，因為低瓦數也就相對低電費。為求得戶外照明瓦數的合理性，台灣綠建

築指標（EEWH-EC）已經提出空間屬性的照明密度標準（如下表），超過表列數值基本上就屬於過量設計，而在符合照度需求的前提下，盡量減少單位面積的照明瓦數，就能達到節能減碳的功效。

空間屬性照明密度標準

空間類別	照明密度
道路	1.7（W/㎡）
廣場停車場	1.3（W/㎡）
景觀綠地	0.8（W/㎡）
自然生物棲地	0（W/㎡）

　　再來談到照度，這部分就需要取得每一款燈具的配光曲線檔案以及借重照度模擬軟體，求得計算範圍內每一個單位格點的照度密度，並參照美國冷凍空調協會（ASHRAE 90.1）建議的標準值（如下表），就能有效減少造成戶外光害的設計。

空間屬性照度標準建議值

照度類別	空間屬性	照度密度
高照度區	國家公園、自然保護區	地界線照度<0.1（Lux /㎡）
中照度區	住宅區	地界線照度<1.1（Lux /㎡）
低照度區	商業區、工業區、高密度住宅區	地界線照度<2.2（Lux /㎡）
暗黑區	市中心、娛樂區	地界線照度<6.5（Lux /㎡）

　　掌握了這些戶外照明設計技巧，下次也嘗地界線照度 ㎡ 明設計吧！

大隱於市的樹合苑

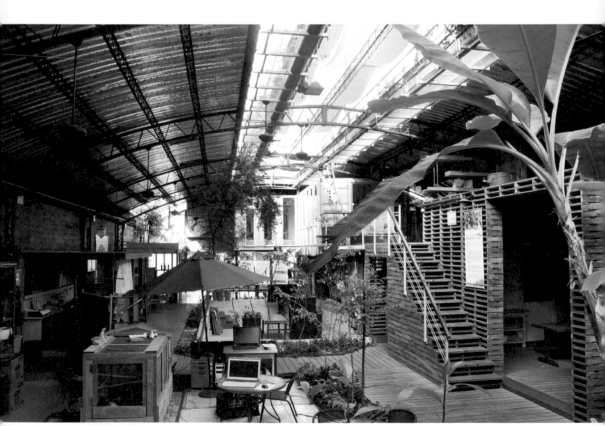

充滿綠意的室內空間。

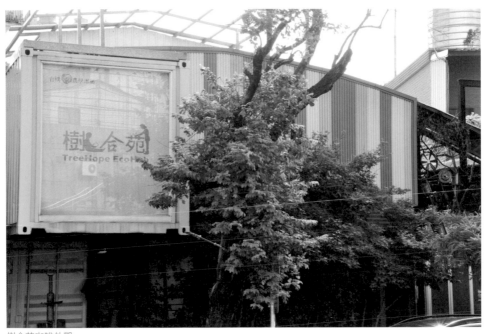

樹合苑咖啡外觀。

熱鬧繁華的台中市，可以說是台灣餐飲品牌、飲食文化的孕育搖籃。

得天獨厚的發展條件，讓各式各樣的特色飲食，都可以藉由在台中的成功發跡，再迅速將事業版圖拓展到全台灣。這麼一處兵家必爭之地，各路店家無不爭奇鬥豔，使出渾身解數，希望博得消費者青睞。不過，同樣藉由飲食文化來傳遞信念或價值，也存在著另外一種可能。

在台中市區，有這麼一處外表看起來容易被忽略，但是走進去別有洞天，多停留一段時間，更能被其經營理念感動的咖啡店。這處位在中清路與英才路口的祕境，還沒踏進門，光是遠觀就可發現這座咖啡店的特別。

原來，咖啡館的前身是一座釣蝦場，在經過了一段時間的廢棄閒置，才被

綠意盎然、生機無限的入口迎賓處。

重新改造成為眼前所見的「樹合苑咖啡」。

難能可貴的是，這不只是一個人的咖啡店，更是一群人的咖啡店；眾人因為價值的認同而相聚，藉由咖啡飄香而拉近人們的距離，更在片刻的言談之間，分享故事、散播理念。

大隱於市的「樹」、「合」、「苑」

在台灣，有為數不少的小農，因為堅持有機種植的理念，或是其他對於生態的堅持，而選擇歸隱山林。合樸農學市集，是孕育樹合苑咖啡的重要組織，同樣是堅持生態、有機等環境友善理念，這群人不是選擇歸隱山林，而是各自集資與貢獻所長，在大城市中的一處小角落，點滴築夢踏實，成就了今日所見，得來不易的樹合苑咖啡。

顧名思義，樹合苑這三個字合起來讀，讓人有種親切空間的宜人想像；不過，若是進一步將這三個字拆解，也能得出另一番深

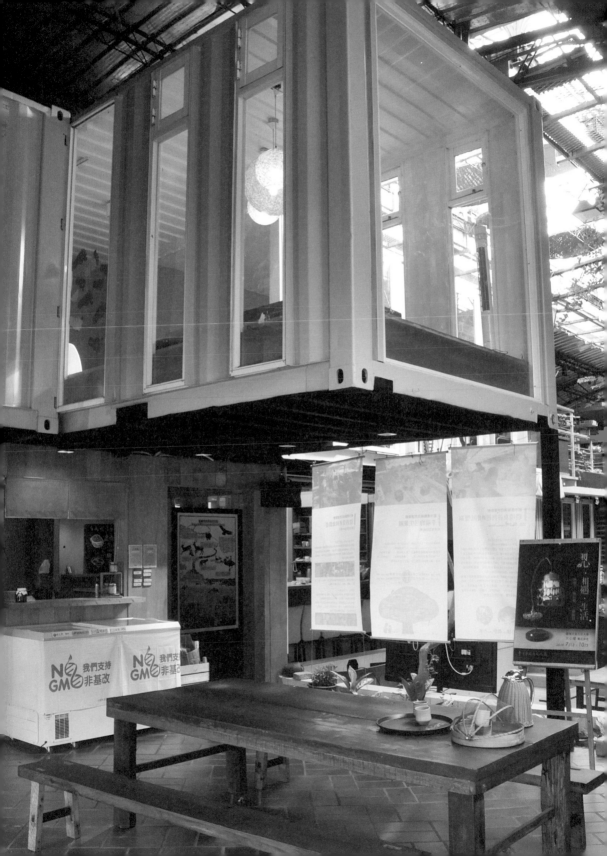

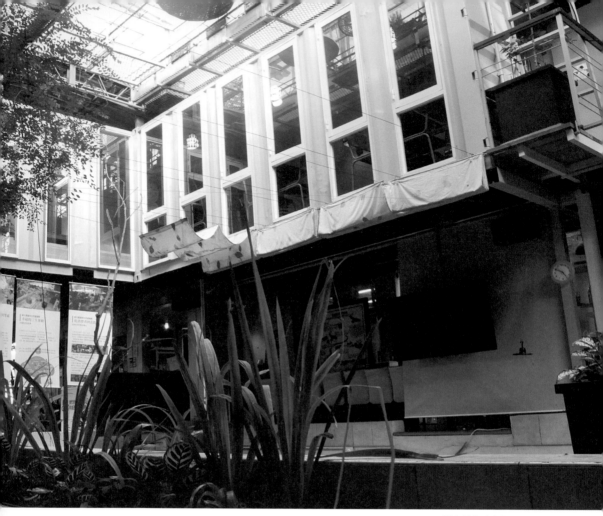

樹合苑咖啡室內一景。

度與韻味。「樹」寓意著生態、自然環境；「合」本身就有團結、合作、聚集能量的意涵；「苑」則是一字帶出了一處清新脫俗的場所感，讓人有種安身立命的感覺。因此，這番期許與使命感，讓廢棄釣蝦場不再是閒置空間，反而搖身一變成了善念聚集的集會所，在人來人往之間，牽起無數善念的連結。

在「大空間」中玩出「小空間」

外觀雖然看起來仍舊是浪板衍架屋頂的質樸外觀，但是內部經過改造後的挑高空間，其實蘊含著豐富的空

過往釣蝦場空間的立體化運用。

間趣味，值得用好幾杯咖啡
的時間，細細品味。

　先從綠意盎然的入口處
說起，一踏進樹合苑，就可
以在風格鮮明的解說板中，
還有桌面上任君挑選的有機
蔬菜，不說自明的展現出樹
合苑的特色與風格。

　向內走，低頭望去，曾
經的釣蝦池，搖身一變成了
周圍被熱帶綠樹包圍的下沉
式座椅區。在陽光充足的日
光下，順手從一旁的書櫃拿
起一本書，找張舒服的椅子
坐下閱讀，好不快活。

　抬頭環顧四周，最搶眼
的還不是植栽，塗著青綠色
油漆的貨櫃屋，經過巧妙的
疊置，搭配序列感強烈的開

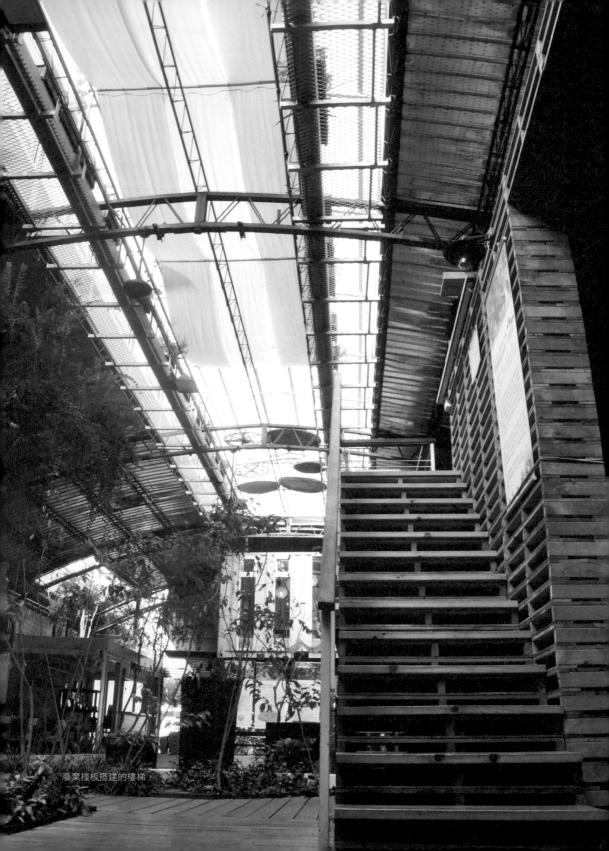

廢棄棧板搭建的樓梯。

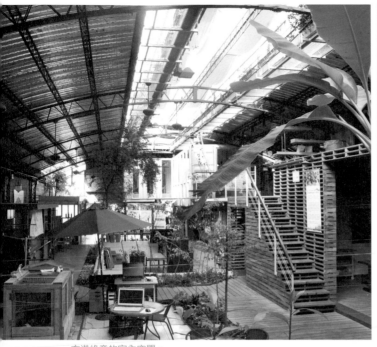

充滿綠意的室內空間。

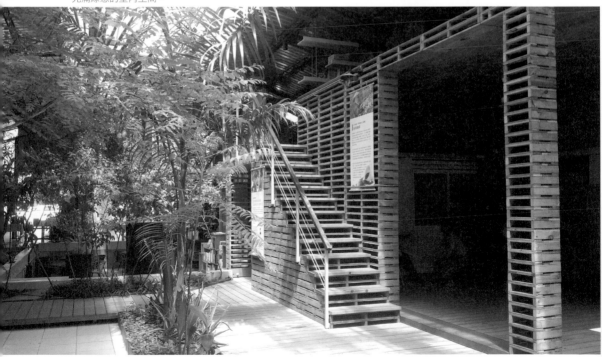

廢棄棧板搭建的樓梯。

窗，不只成了店內最吸睛的裝置藝術，更是從高處飽覽樹合苑咖啡各處角落的絕佳位置。

原以為空間的趣味，已經在貨櫃屋留下高潮，沒想到金屬廊道旁的一處小爬梯，還可以讓充滿好奇心的遊人，得到更上一層樓的滿足。爬梯上方已是浪板衍架屋頂的頂棚位置，原來幽閉昏暗的空間，在此處切開了一處開口，改造成一處高空小溫室，更有趣的是，這裡還種起了示範性的人工水稻。居高臨下，在稻穗間可以看見下方釣蝦池的人們，或坐或走的喝著咖啡談天，形成一幅既衝突又和諧的靜謐場景。

二樓的咖啡吧台。

光影綠意交織的樹合苑咖啡。

五臟俱全的綠建築

　　前一段所敘述的空間趣味，其實在機能上，也能體現出綠建築的巧思。舉例來說，陽光、空氣、水這三項基本元素，就在從屋頂到釣蝦池的空間安排中，巧妙的將整間咖啡店，做了最自然有機的空間布局。

　　先從陽光談起，樹合苑咖啡的營業時間都在白天，因此若能有效減少白天的照明，對於節能省電來說，非常有幫助。因此，說到自然採光，將原先幽閉昏暗的浪板衍架屋頂切出一個開口，就成了最合理的空間改造手法。

　　再來可以細究整間樹合苑咖啡的空氣流動。在看似不起眼的西南角落，浪板屋頂也被切了一

二樓的咖啡吧台。

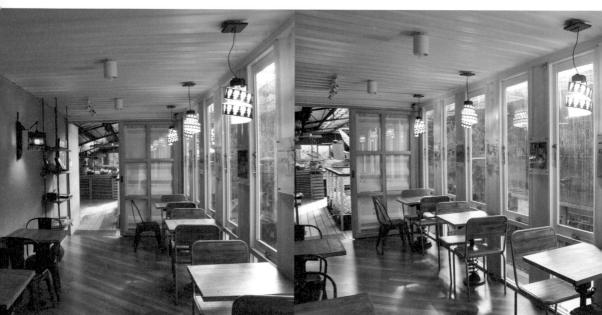

貨櫃屋座位區一景。

綠意的垂直延伸。　　　　　　　　　　　　屋頂實驗小溫室。

屋頂實驗小溫室。

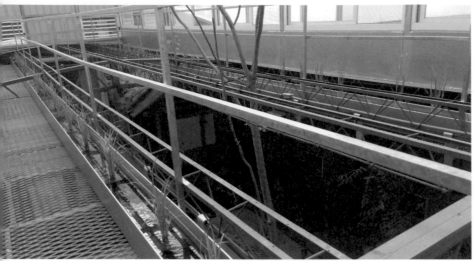

屋頂實驗小溫室。

樹合苑咖啡最特別的生態廁所。

樹合苑咖啡

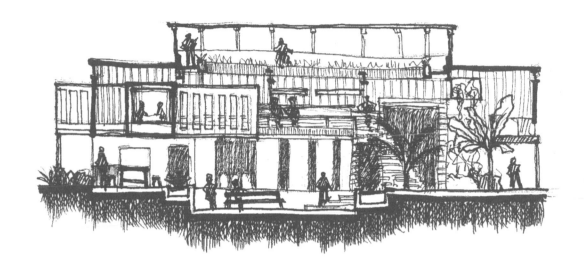

處開口，目的是有效引導夏天的風，能自然導流引入室內。看著種種植在室內的各類植物，因風的吹拂而顯得搖曳生姿，更能感受到一股沁涼。而風要能夠自然對流，上方種植人工水稻的小溫室，再次產生妙用。小溫室周邊的空間，因為太陽照射玻璃而加溫，順勢帶動整個室內的空氣向上流動，產生循環。雖然說，這樣做仍然無法達到絕對的舒適，但是能盡量減少冷氣運轉的時間，本身也是樹合苑咖啡對環境做出的最大貢獻。

另外一點，在省水的設計上，樹合苑咖啡真是煞費苦心，實驗精神滿分。善用原先就已經存在的浪板斜屋頂，將雨水儲集後，作為店內植物的澆灌水源，這是水資源利用的最基本實踐。除此之外，最大的亮點是店內的廁所，完全跳脫用水的思維框架，

以生態廁所的概念，打造全台中唯一不沖水的馬桶，如廁後直接手動轉盤攪拌成為肥料，實在是「身體力行」的具體實踐。

大家一起說故事

來到樹合苑，喝咖啡既像是一種藉口，也像是一把鑰匙，幫來到這裡的人們，找一個坐下來的理由，至少用一杯咖啡的時間，聽聽為這個空間付出心力的志工們，是如何解讀樹合苑的理念。在一杯杯強調公平貿易的咖啡之間，人們感受不到刻意被推銷的不舒服，因為在這裡的每一個人，都是因為擁有一份打從心底的認同，才選擇在這裡「生活」。

認識生態廁所

生態廁所在歐美已有多人使用，近年來也逐漸在台灣的高山中，水資源缺乏的地方看到。看似離文明生活很遙遠，可是了解它的運作原理，便能明白它一點也不困難，而且還有省水以及增加有機肥的妙用。

生態廁所要如何兼顧機能與衛生呢？它利用的是大量的木屑、乾稻草等有機物覆蓋，同時也吸收排泄物中的水分，減少與空氣接觸的機會，自然也就不容易發出臭味。當排泄物中的氮 (N) 與有機物中的碳 (C) ，在拌合過程中經過微生物作用（約一年時間），自然就能生成適合植物所需的肥料，一舉兩得。

在此，介紹兩種較常見的生態廁所運作方式，幫助大家更認識生態廁所。

1. 簡易式生態廁所

　　這套模式完全適合家有田地，想入門田園生活的動手DIY。當建置完成後，只需要在防水布內先鋪上些許木屑襯底，如廁後，將傳統的沖水動作，改成手動鋪灑木屑覆蓋排泄物，最簡單的生態廁所就完成了。累積一定的量以後，只需要整個槽體移出，簡單拌合後靜置一年，適合植物生長的有機肥也就完成了。

2. 轉盤拌合式生態廁所

　　通常是模組化的單元，初期成本高一些，但是後續使用甚至是有機肥製作的一連串流程，都能有效控制。與簡易式生態廁所最大的不同在於，在蒐集槽內一開始就放入一定數量的木屑，當有排泄物時，則透過轉盤攪動木屑，讓兩者之間充分拌合。好處是，可以透過使用次數或時間的計算，控制氮和碳的混和比例，讓後續熟成的有機肥，更有利於植物的生長。

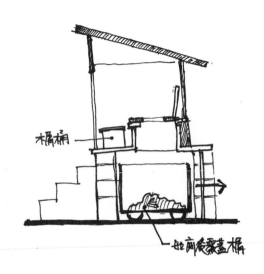

木屑桶

如廁後覆蓋桶

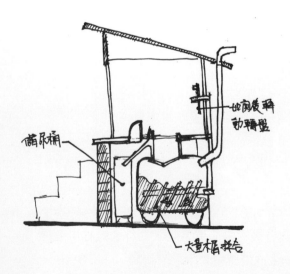

儲尿桶

如廁後轉動轉盤

大量木屑拌合

彰化
CHANGHUA

田園餐廳的廢水處理

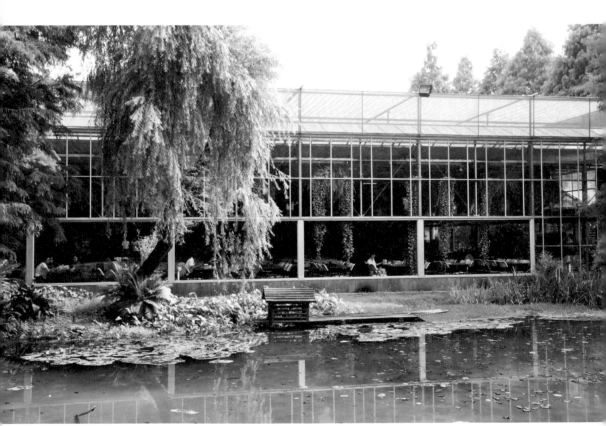

池畔的溫室餐廳。

花園入口壯闊的落羽松大道。

有些地方，去第一次叫做體驗；去第二次叫做回味。直到去過了第三次，我才覺得自己稍微認識它。這裡，是彰化田尾公路花園之中的一間景觀休閒餐廳，菁芳園。

田尾公路花園，向來是台灣景觀用植栽的栽培基地。大大小小兩三百間的園藝社，無論各類喬木、灌木、季節草花、裝飾資材等，都能滿足全台灣各地的需求。既然苗木不斷移往他處，那麼又要如何透過自身的環境優勢，吸引外地人潮前來消費，形成另一波經濟循環呢？

菁芳園，就是田尾在轉型觀光休閒產業中，頗具名氣的複合式庭園餐廳。環繞溫室餐廳周圍的落羽松，依水而生，律動錯落，季節變化豐富，早已形成該餐廳最廣為人知的第一印象。來到這裡不只是享用美食、欣賞

映入眼簾的景觀水池。

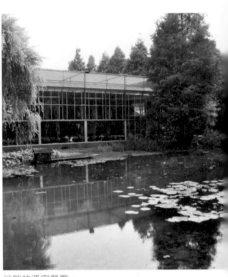
池畔的溫室餐廳。

美景，更有機會觀察店家在環境友善上的努力與策略。此行有幸得到年輕優秀的文馨副理親自導覽解說，讓我們徹頭徹尾的了解菁芳園在呼應永續環境的設計概念與營運概況。讓我們由外而內，一起走進菁芳園的設計巧思吧！

停車場的空中貼心，地面用心

停車場區雖然是水泥拉毛的不透水鋪面，但是透過良好的洩水坡度控制，搭配兩排停車區中間保留的寬闊綠帶，讓大雨的水仍然可以快速導引聚集至透水層。除此之外，停車場的遮陽棚架，其實也是一處處植栽攀爬架，無論在綠帶之間，或是水泥鋪面上的柱角位置，都刻意在地坪灌漿之初就預留開口，讓爬藤植物攀附其上。這麼做，不僅視覺上綠意盎然，實際上也能有效減少停車空間時溫度。

異國風情的落羽松林。

菁芳園速寫。

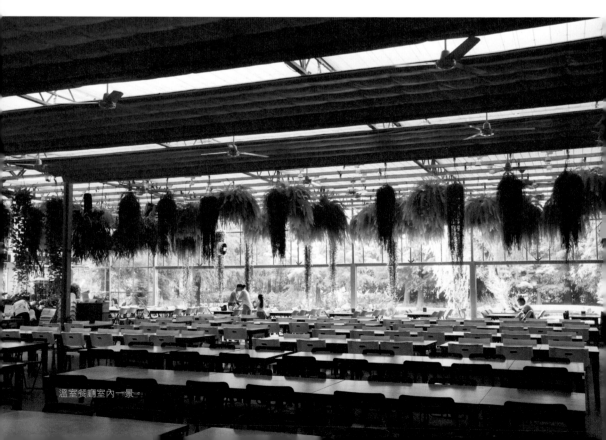

溫室餐廳室內一景。

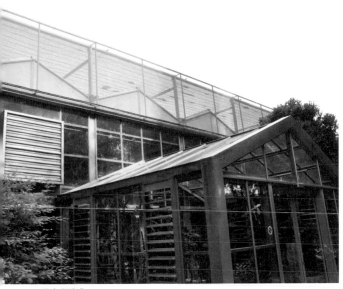

溫室餐廳入口。

採光良好的屋頂。

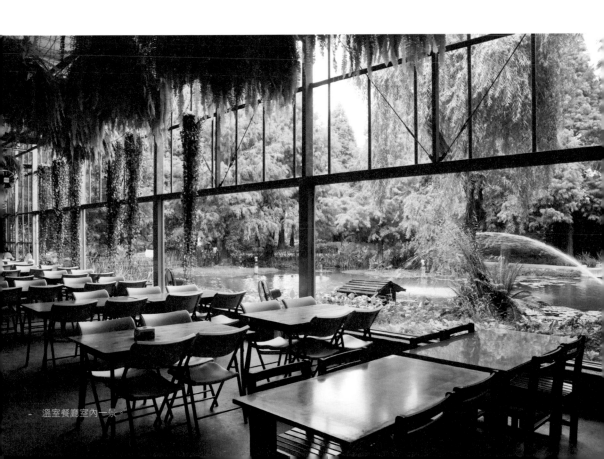

溫室餐廳室內一景。

室內的綠意盎然。

內藏抽風扇的百葉窗。

室內的綠意盎然。

異國風情的視覺鋪陳

踏入餐廳之前，成排的落羽松引導人的視線前進，空間感不斷向垂直竄升。微微隆起的拱橋，順勢也將人的視線帶往開闊的景觀水池，豁然開朗。此時步道上的人，望向餐廳是一幅綠意交織的美景；但是卻也同時成為室內用餐者的窗外風景，看與被看，交錯轉換。

另外，因為配置上的巧思，讓看似自然發生的一切，有了最舒服的光線角度。就因為景觀池位在落地窗餐廳的北方，所以無論陽光角度如何變化，都不會因為水波反射而產生眩光，反射至玻璃上，影響室內外的遊人。老實說，這一點是設計師的經驗與專業判斷；看似平常，但是當我在德國魯爾工業區感受過建築方位設計失誤所帶來的眩光困擾時，更加能體會如此空間布局的用心。

加速通風的強力電扇。

自己的廢水自己處理。

保持涼爽通風的水簾抽風扇。

餐廳的隔熱與採光，都是溫室等級

走進建築物內，感受到的呼應氣候環境的設計也更多。由於園區老闆有蘭花養植的專業溫室經驗，加上本身老闆所學是自動化控制，因此在很多對應機制的設定上，都獨具匠心。

在光線的調節上，從上到下一共設有四道遮陽關卡。屋頂最上層的遮網，陽光充足時基本上會全部展開，減少熱輻射。主要屋頂玻璃，採取南北向的斜角配置，除了有利排水，也能夠減少直射陽光的入射量。第三層，是室內上方的白色透光布，有效柔化光線，讓用餐空間的光線均勻度柔和舒適。第四層，是一套備用的機制，當場地有需要簡報投影，需要更暗的環境時，才會打開遮光。

屋頂的光線因為必須減少入射量，有效隔熱，因此室內空間的有效採光就得仰

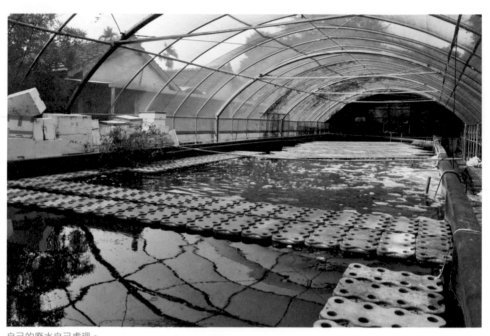

自己的廢水自己處理。

賴側面的光線。由於東西兩側牆面上的主要位置都有通風設備，加上陽光角度關係，因此最有利的側向採光受到限制。這時，北面的大片玻璃落地窗與戶外水池，就扮演「漫射」光補充採光的重要角色。室內空間透過這些自動化控制的調光機制，讓餐廳管理人員可以有效管理，盡量達到白天光線充足不開燈的營運狀態。

保持餐廳舒爽的通風祕訣

在通風的調節上，室內用餐舒適度是消費者最直接的感受，菁芳園也一直努力讓用餐空間不開空調，保持自然通風。善用了溫室設計的效果，他們有一套系統好幾年來都是這樣運作。西側牆面上裝設一整排的強力抽風扇，外側搭配活動百葉調節風量與排水擋雨。東側牆面則裝設一整排的空氣水簾，利用抽風機運作所造成的室內空氣壓力差，自然將外側空氣吸入，經過水簾降溫，達到室內空氣流通且溫度

潔淨後的廢水用來澆灌。　　　　　　　　上圖／潔淨後的廢水注入小池塘。　下圖／潔淨後的廢水拿來種花。

舒適的目的。

不過，雖然比空調便宜，卻也有個致命傷，那就是室內空氣的溼度會因為通過水簾而升高，反而讓某些客人會因為黏膩感而有所抱怨。有鑑於此，餐廳還是加裝冷氣與風扇，在夏天時與水簾系統搭配交替使用。至於切換的標準，則是透過溫溼度檢測，並且搭配手機APP的輔助，幫助工作人員做體感溫度的判斷，操作通風機機制。

雖然，建築物將溫室控制的技術應用得很全面，但是畢竟鋼構架與玻璃仍然會帶給人們冷硬的感覺。為了增加空間的親和力，餐廳室內的上方空間，吊掛許多懸垂植物盆栽，透過異位感知的系統自動補水澆灌，讓用餐空間充滿綠意，並且與優美的戶外空間相輝映。

自己的廢水自己處理

除了與消費者直接接觸面向的各種努力，菁芳園在大多數客人所不會留意的小地方，依

然堅持，更是讓人敬佩。餐廳所產生的營業廢水，主要包含廚房的食材洗滌、碗盤清洗、廚餘湯汁回收等廢水。這些經過油脂截流槽分離後的汙水，不能直接排放，因為周邊都是農田，必須自行小心處理。因此，菁芳園在園區後側的一角，用了好幾組大小蓄水容器，結合生物分解、化學分解、物理處理等淨水步驟，處理自家廢水。淨化後的水就儲集在大水槽內，作為園區後側觀賞花園或菜園的澆灌用水。讓一滴水分子在經過園區內產生兩次用途，可說是環境教育的典範。

說的少，做的多

台灣的確有很多為環境永續發展默默努力的人，只是他們沒有機會與更多人分享這些經驗。透過旅行所聽到的台灣在地故事，接觸到的台灣各縣市朋友，都是完全不藏私的分享。

我在文章所分享的，都只能是蜻蜓點水，也因為知道有人在默默為土地付出，所以無論再怎麼困難，都要把故事與方法透過深入淺出的方式，分享給更多台灣人知道，幫助更多台灣人探尋出永續環境的可能面貌。

透過上述幾項大原則的運用，菁芳園期許自己成為田尾地區相關同業的領頭羊，為公路花園的產業轉型，做更多示範性的努力。

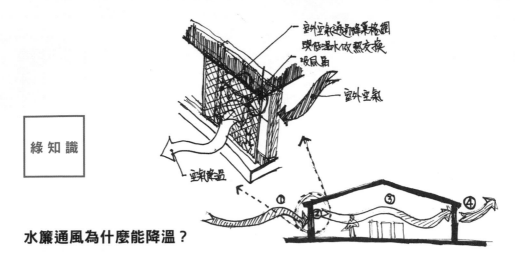

水簾通風為什麼能降溫？

　　水簾通風是一種降溫條件以及能源消耗量介於電風扇與空調之間的一套技術，較常利用在工廠。它的特性就是既能夠像電風扇一樣，經過吹拂帶走熱量，但是也有一點點空調的功能，讓風的溫度也能些微降低。

　　這套機制是如何運作的呢？在此拆解成四個步驟幫助大家更了解：

1. 吸風扇吸入外氣

　　就像一般的工業用電風扇，成排且大量的吸入戶外空氣，最好是架設在上風處，位置可比出風口低，有利室內熱對流。

2. 蜂巢式水簾降溫空氣

　　將較低溫的水自上而下流經蜂巢格網，加速戶外熱氣與低溫水的接觸面積，讓風的熱經由水的交換，向下流並蒐集循環。而這一層薄薄的流水層，就像是簾子一般起了隔絕作用，適當阻隔了熱量。

3. 風在室內流動

　　經水簾吹進室內的風，比起電風扇來說，溫度已經有些許降低，此時吹拂在人體會相對舒服許多，整體室內也能確實達到保持通風、些許降溫的效果。

4. 抽風扇加速排風

　　整套機制要有效果，最重要的就是在出風口要能加速排風，才能有效拉動進風速度，增加整體熱對流的頻率，也才能持續讓人感覺室內有風在流動，持續帶走溼度與溫度。

04

播撒永續種子
的綠色校園

高雄

加昌國小
潛移默化的環境教育

台南

成大綠色魔法學校

出挑採遮陽

斜屋頂花園

通風塔

小型風力機組

通風塔

調節式太陽能板

通風塔

地下室通風井

覆蓋土壤次

桃園

中壢幼兒園的
挖填平衡遊戲

中壢幼兒園的
挖填平衡遊戲

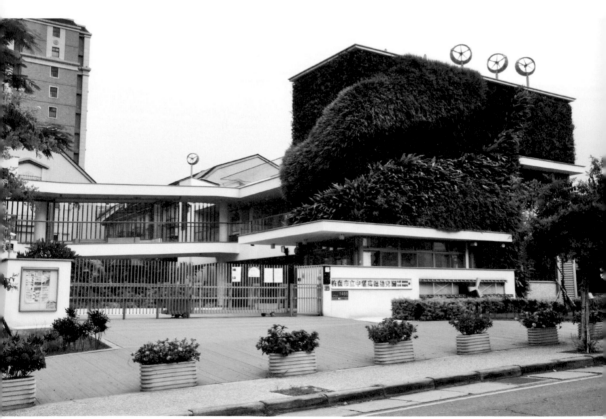

幼稚園校外一景。

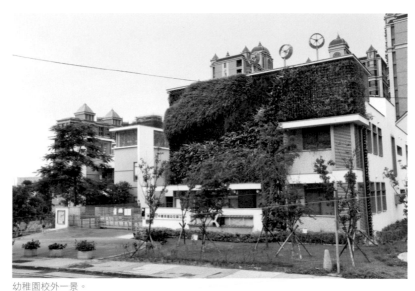
幼稚園校外一景。

桃園高鐵站周邊的青埔特區，大樓櫛比鱗次，彷彿是一座設計競賽的舞台。私人土地蓋大樓，可以盡情揮灑創意，爭奇鬥豔，但是這片特區的公共用地，有沒有機會蓋出與周邊大樓相媲美的有趣空間呢？稍微多走幾步路，或是騎個腳踏車向外圍探尋，還真能發現一座號稱台灣最迷你「鑽石級綠建築」的中壢幼兒園高鐵分校。

還沒真正靠近幼兒園，光是從遠方欣賞，映入眼簾的第一印象，就足以滿足世人對於「綠建築」的直覺想像。大片綠牆遠遠的隨風搖曳向你招手、成排展示的風力發電機英姿挺拔、被寄予能源轉型厚望的太陽能板坐鎮屋頂，嶄新潔白的校舍充滿希望。能讓孩子在這裡開啟教育薰陶，想必會讓家長放心不少。

建築物搶眼的視覺效果，讓人不禁加快腳步地想進入幼兒園一探究竟。不過，當真正踏進幼兒園展開探索，透過年輕活潑的張

園長親自導覽，反而讓人能回歸理性，從使用者經驗出發，細微感受設計的巧思變化，以及理想與現實之間的差異。

玩一個「挖多少土，填多少土」的遊戲

幼兒園蓋在一處緩坡的頂部，地勢漸緩延伸至一旁的兒童公園。整座幼兒園最精巧的設計安排，就是採取「挖填平衡」的手法來面對坡地開發。為達成土方平衡，建築師也在校舍配置上，強調順勢而為，不強求一定要整為平地，反而創造出帶有坡度與階梯差的戶外空間，成為孩子們的探險樂園。甚至，在建築基地與公園的坡度差交界上，還刻意設計三座呼應地景特色的曲線溜滑梯，讓孩子們可以透過寓教於樂的形式，將環境教育的意涵，融合在日常生活的遊戲中。因此，幼兒園內孩童的活動空間，可以不必受限於圍牆內的校園，反而很輕易的就能打破邊界，與身旁公園連成一氣，成為絕佳的戶外遊戲場。

挖填平衡的地形溜滑梯。

挖填平衡的地形溜滑梯。

設計與現實中的差異

從張園長每天和孩子們追趕跑跳碰的互動，還有教育現場的切身體驗，她娓娓道出一些設計理想與現實使用之間的落差。舉例來說，幼兒園視覺搶眼的建築外觀，如大片綠牆、太陽能板、風力發電機等節能「亮點」，從使用者的角度來觀察，想法大不相同。

原來，大片綠牆的植栽不久前才又換過一整批，因為綠牆賴以維生的塑膠盒滴灌系統，不敵桃園地區強勁東北季風的吹拂，導致送水不均，造成植物存活率受限，為了確保家長觀感以及招生廣告效果，無奈之下，只能定期花錢更換植栽維持綠意效果。

屋頂的太陽能板與風力發電機，雖然視覺搶眼，充滿乾淨能源的無限想像，但是所獲取的電力，受限於配線管路，只能單純提供屋頂的孩童農園做為夜間照明。不過，孩童通常只有白天因課程需要偶爾會上屋頂，公立幼兒園晚上更是不需要去學校，自然也讓這項節能美意大打折扣。

談到這些設計與現實上的落差，園長略顯無奈地

被颱風斷頭的風力發電機。

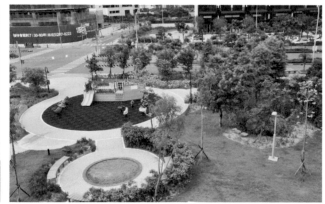
幼兒園與公園運成一氣，成絕佳遊戲場。

說：「告訴我風力發電機怎麼樣不會吵？怎麼樣在颱風吹的時候不會斷？」原來，因為周遭住戶抗議風機運轉的低頻噪音，還有已經被颱風吹斷的兩組發電機，導致風電系統目前只剩下展示功能，毫無用武之地。

綠建築的真正意義

讀到這裡，相信你已經開始質疑，如果理想與現實落差這麼大，那何必花錢？或許，我們可以換一個角度來思考，讓我們的環境有機會更好。

台灣對於綠建築的定義，不單單是指視覺上看到的「綠能」元素，其實更重要的仍然是強調生態、節能、減少廢棄物、著重健康的綜合性指標。因此，我們可以從每一個實際完成的建築作品中，去檢討設計構想與現實環境之間的差異，找到下一個作品可以更進步的機會，相信那樣對

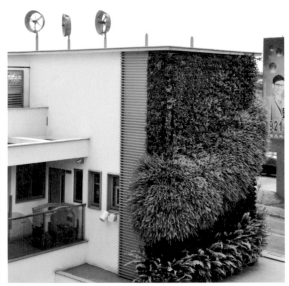

綠牆入口。　　　　　　　　綠牆與風力發電機。

太靠近住家的風力發電機。　　　　　　　　太靠近住家的風力發電機。

屋頂花園。

中壢幼兒園 - 高鐵校區

- 屋頂花園
- 風力發電機
- 草坡溜滑梯
- 入口,社區易
- 立面綠牆

中壢幼兒園立面速寫。

幼兒園中庭廣場。

於提升我們整體的永續環境品質，才能精益求精。

至於，一般民眾的迷思，認為只要架設太陽能板、插上風力發電機、鋪上綠牆就能「愛地球」，只能說這些手段確實能望梅止渴，但卻是緣木求魚，很難大幅度的產生具體功效，選擇上得特別小心。

對於幼兒的啟蒙教育來說，總是強調多鼓勵、多嘗試，才能發現如何更進步；同樣的邏輯，套用在形塑永續環境的道路上也是一樣。我們得感謝那些走在前面幫我們做實驗的前輩，讓未來的我們，可以站在他們的肩膀上，更務實的思考，如何透過結合實用機能與美學的設計，幫助台灣更具體的邁向永續環境發展。

結合童趣語彙的排水設施。

什麼是挖填平衡？

　　我們每天隨手可以碰觸，習以為常的土壤，扮演著孕育萬物的種要角色。一絲一毫理所當然的土壤，都是經過千百萬年種種的地質變動，才累積出的珍貴資源。人類在開發的過程中，改變地形地貌的工作在所難免，但是無形中若是忽視了大量土方內外搬運所潛藏的碳足跡，那麼無論是對空氣汙染、對全球暖化都是推波助瀾的幫兇。

　　有鑑於此，「挖填平衡」的意義就在於，不否定人類因開發過程中有適當改變地形地貌之需求，但是在任何變動之前，仔細思考預計挪移搬動的土方量，盡可能減少基地內的土方做不必要的外運與內送，造成額外的環境成本。

　　設計階段若是能善加利用「挖填平衡」的觀念，就能更容易在最小限度地開挖與回填條件下，滿足相關的土地使用需求，也能更有效利用上天所賜與的珍貴資源，讓萬物在最熟悉的條件下，盡快恢復生機。

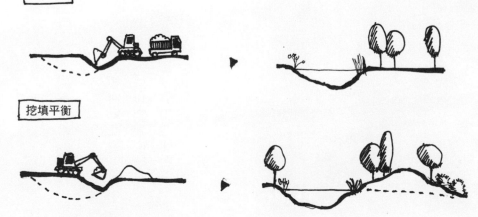

土方外運

挖填平衡

成大綠色魔法學校

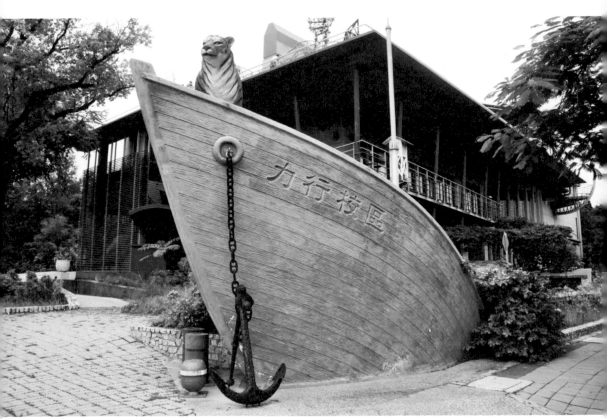

綠色魔法學校入口的方舟意象。

位在台南的成功大學，是孕育許多工程人才的重要搖籃；其中，成功大學的建築系，更是台灣投入綠建築與永續設計研究的領先系所。對建築這個有趣的學問來說，往往說再多的觀念，都比不上親身體驗更能夠感同身受。為了有效推廣綠建築的概念，在一個因緣俱足的契機之下，一座富有夢幻想像名字的建築，綠色魔法學校，就此誕生。

若是選擇由北而南的搭火車到台南，在列車緩緩駛入台南站的月台之前，不妨在經過最後一個交道時，留意左邊車窗外的幾棟建築物。在一整排成大印象的磚紅色建築物中，有一棟特別突出，鮮紅色鋼柱撐起一片綠意盎然的屋頂，那便是綠色魔法學校。若是有興趣造訪，從後火車站沿著成大校園一路走去，不用十分鐘的路程，一場與綠建築的邂逅，保證滿載而歸。

打造一座綠色方舟

踏進成功大學力行校區，主要映入眼簾的建築物，是充滿人文風情、古色古香的台文系館，但是

綠色魔法學校外觀一景。

綠色魔法學校外觀一景。

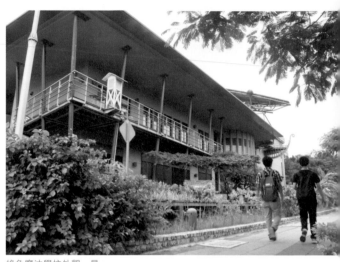

綠色魔法學校外觀一景。　　　　　　　綠色魔法學校外觀一景。

伴隨在側的綠色魔法學校，用它個性鮮明的氣質，不說自明的襯托出另一種校園氛圍。

或許，對大多數人而言，要深入了解並帶走綠建築的觀念仍顯沉重；但是，如果換一個心情，以故事體驗的方式出發，透過對不同動物的意象來遊歷一棟建築，並且在過程中潛移默化地將許多設計觀念導入，是不是更能讓人接受好建築、好環境的觀念呢？

綠色魔法學校為了要做到寓教於樂，因此選擇了「綠色方舟」的主題來串連所有的設計概念，讓略顯生硬的理念，多了一份人文關懷的溫度。整棟建築物自外而內，隨處可見船的轉化意象，更藉由不同動物的展示，隱喻著諸多環境概念，也象徵著人類必須破釜沉舟，做出改變，才能在大時代的變遷下，設定明確的座標，找到通往未來的航向。

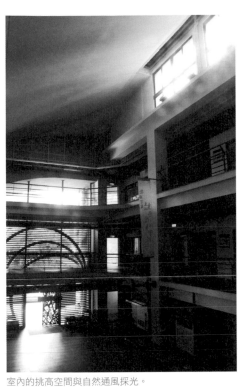

室內的挑高空間與自然通風採光。 保持有效通風的入口格柵。

零碳建築到底是什麼概念

雖然有了故事做包裝，可以協助一般民眾初步認識綠建築，但是整棟綠色魔法學校背後紮實繁複的科學理論基礎，仍然要禁得起考驗，才能做為表率。

綠色魔法學校最為人津津樂道的，是它號稱為全台灣第一棟「零碳建築」。意思是說，整棟建築物從設計到建造，甚至是每一天的日常使用，都能相較於一般傳統的建築物，擁有百分之四十五的二氧化碳減碳量。至於那剩餘百分之五十五的碳排放量，則透過另外大面積的人工造林，做碳足跡的轉換。如此一來，不只達到定義上的零碳建築，更在從無到有的過程之間，為綠建築的許多觀念落實，做了最實際的理論嘗試與驗證。

很難想像，透過台灣產學之間的通力合作，這棟建築物竟然在全球眾多強調節

善用浮力通風與自然採光的挑高屋頂。　　　　　　　　保持有效通風的入口格柵。

能減碳的綠建築之間，經評比後得到第一名，成為名副其實，全球最節能的綜合性建築物。

擁有這麼多的成就，究竟蘊含的祕密有哪些，才能讓節能減碳不只是口號，更是能有效落實的方法呢？讓我們細分為風、光、水、電、生態五種不同面向的「綠色魔法」，一起探索綠色魔法學校的祕密。

「風」的綠色魔法

學會在設計中善用風，便能在同樣的溫度之下，帶來更顯著的舒適感。在綠色魔法學校，透過浮力通風、通風塔的設計，巧妙的延長了人們對於熱的忍耐程度，有效減少全年需要開冷氣的時間，達到節能減碳。

從正門踏進建築物內，最明顯的感受便是身邊有一股氣流不斷向上竄升，整個空間的的氣場一直保持循環流動的狀態。無論門外豔陽再怎麼炙熱，身體再如何溼黏，都能明顯感受那股涼爽與舒適，這便是浮力通風的祕訣。藉由室內格局挑空，並保持風的路徑暢通，再搭配挑高空間頂端的開窗，空氣便能自然

在室內形成一股由下而上的拉力，帶動整棟建築物的空氣循環。

浮力通風算是一種強迫對流的基本手法，但若是空間內有更強烈的通風需求，那麼便得要借助通風塔的設計，才能更加如虎添翼。在綠色魔法學校內的國際會議廳（崇華廳），就是最明顯的例子。

崇華廳是一處標準階梯形的會議空間，入風口從底層的講台兩側，或是前排座椅下方，將較涼爽的空氣引入。順著階梯座椅一路向上，讓熱空氣逐漸向上對流。最上層的排風口，有點類似於聖誕老公公要投放禮物的煙囪，並且在煙囪最上層迎著西晒斜陽的位置，架設塗黑漆的玻璃窗，加溫通風塔頂端的空氣，幫助空氣因溫差而產生更大的壓力差，加速整個崇華廳內部的對流。

崇華廳一景。

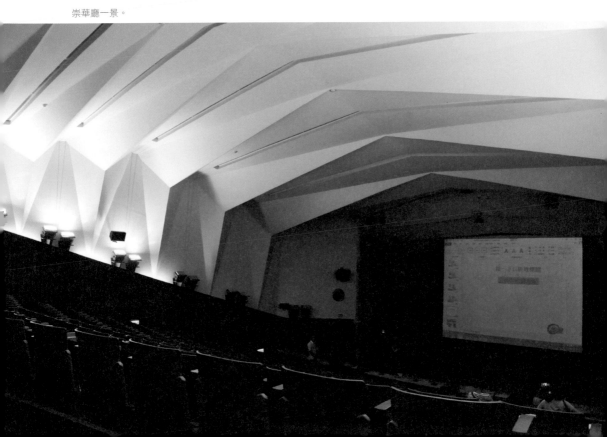

創造自然通風的地面進氣口。　　　　　　　創造自然通風的地面進氣口。

空調設備往往占建築日常使用的耗能比重約三成，有了這套符合物理特性的通風機制，綠色魔法學校每年光是因節省空調耗電所做出的貢獻就不容小覷。

「光」的綠色魔法

位在亞熱帶的台灣，如何做好有效的「遮光」與適當的「採光」，是兼顧室內降溫與節省照明耗能的重要設計技巧。

關於有效遮光，從外觀便可很明顯觀察，綠色魔法學校有多處因為深遮陽、百葉窗、陽台設計所創造出來的陰影效果。這些陰影效果，除了幫助建築物看起來更具立體美感，更重要的是能大量減少太陽光直射進入室內的輻射熱。簡單來說，室外的牆壁愈是因為陰影而延遲升溫，那麼進入室內牆壁的熱量也就隨之減少，對室內空間的人來說，自然感受到的溫度也就舒適許多。

遮光若是一種技巧，那採光更是一門學問。白天建築物的使用如果能因為有效利用日光，大量減少人

加速煙囪效應的通風塔。

屋頂空間的大片深遮陽設計。　　　牆面空間的大片深遮陽設計。　　　各類型水管清楚標示。

綠色魔法學校生態池。

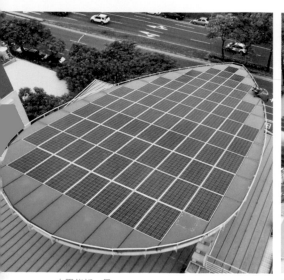

太陽能板一景。

風力發電機一景。

工照明，那麼一整年節省下來的電費，也是十分可觀。在綠色魔法學校，挑高的室內空間除了能創造空氣對流，也能藉由開窗來引導戶外反射光線柔和的進入室內，增加室內亮度。

除此之外，在一般建築物中，往往位於封閉空間的逃生梯與廁所，最需要人工照明。有鑑於此，綠色魔法學校索性將這些空間設計在半戶外區或是通風對流良好的地方；既能保持通風，也能善用戶外光線，將白天需要開燈的機會降到最低，達到節能功效。

建築中對於光的運用，若是沒有外在條件影響，其實早在設計階段就已經決定未來每一天的使用情況。因此，一開始就具備正確的觀念，才能避免未來許多既徒勞無功又事倍功半，也無法達到亡羊補牢效果的遺憾。

綠色魔法學校屋頂花園一景。

雨水回收槽一景。　　　　　　　　　　　植物淨水處理池。

「水」的綠色魔法

關於如何省水，綠色魔法學校用實用性、教育性、生態性的面向，明確而具體的展示。

以實用性來說，這應該是整棟建築物最具巧思的「小機關」。一般建築物強調省水，都是用紅外線監測來控制水龍頭開關，雖然有省水，但也多少有耗電。在這邊的廁所，你會發現水龍頭的開關是用腳來控制，在踩踏之間靈活切換；既能夠騰出自由的雙手，也不用額外的監控設備耗電，可說是很務實的面對省水這個課題。

在教育性這個面向，綠色魔法學校幫助大家輕而易舉的看見，蒐集來的雨水如何應用。整個屋頂花園，還有太陽能板的斜面，都是可用來蒐集雨水的好幫手。蒐集來的雨水都被儲存在建築物角落，一處大型紅色水撲滿內，這棟三層樓高的水撲

出挑深遠陽

斜屋頂花園

通風塔

小型風力機組

通風塔

調試太陽能板

通風塔

微型生態地

地下室通風升

綠色魔法學校

綠色魔法學校建築立面。

滿，旁邊有一根透明壓克力連通管，可以幫助判斷目前儲存與使用的水量有多少，對於導覽解說還有水量監測來說，非常有幫助。

最後談到水的生態性應用。在綠色魔法學校內，化糞池內的水在經過處理之後，會先緩緩的流進一處迂迴的生態淨化河道，讓植物的根系與微生物幫助分解水中的雜質，處理過後的水不但沒了異味，也能成為一旁生態池的補充水源，讓水資源的有效利用，做到最後一分努力。

藉由三個面向的努力，綠色魔法學校在水的運用上，也展現了它多樣且務實的省水之道。

「電」的綠色魔法

在強調再生能源的展示上，綠色魔法學校也在外觀上，透過太陽能與風力發電，有效節電達到百分之五。

屋頂上一大片水滴形狀的太陽能發電板，除了作為發電，本身也能為屋頂下方的崇華廳提供遮陽的陰影效果。再加上太陽能板的角度也能手動調整，對於用來研究在不同季節、太陽角度有偏差的狀態下，如何能夠維持最佳的發電效率，有很大的幫助。

整棟建築物的最高點，就是一座紅黃相間，彼此並聯發電的小型發力發電機組。經實驗證明，其實真正能夠發出的電並不如預期，但是作為再生能源的教育展示，還是具有它的功用。

對於綠色魔法學校來說，再生能源帶來的效益，有著錦上添花的效果。相較於其他「魔法」所產生的節能效益，更可以透過實證，幫助大家了解重點應該放在哪裡，具有很棒的教育意義。

太陽能板上的瓢蟲造型。

屋頂通風換氣口的雲豹造型。

「生態」的綠色魔法

　　既然要用方舟說故事，那麼船上的動物就別具意義了。無論是藉由動物的意象，或是打造真正的生物棲地，綠色魔法學校都有它的一套。

　　以動物的意象來說，可以看見一樓室內展覽中，有一隻長毛象的化石，鮮明的說出上一次地球暖化所滅絕的生物。除此之外，電梯門上的北極熊，也暗示著人們多走樓梯，節省耗電的意義。另外，最有故事性的，就屬二樓牆上，由原住民藝術家用漂流木雕刻的動物牆，鼓勵大家尊重生態，保護環境的意味濃厚。最後在屋頂太陽能板邊上，可以看見一隻帶有環境指標象徵的瓢蟲雕塑停在上面，傳達著創造美好環境的重要性。

　　不同型態的動物展示，富有教育意涵與想像空間，但終究比不上塑造真正的生物棲

漂流木動物牆。

漂流木動物牆。

地，更富有實質意義。綠色魔法學校不僅善用屋頂花園的優勢來塑造釉蝶誘鳥的環境，也善用了地面層的腹地，打造許多緊鄰生態池畔的多孔隙空間，為多樣性的生物棲息，保留各種可能性。

在想像與現實之間，綠色魔法學校達到了巧妙平衡，真正讓建築與環境共生，也為所有造訪的人們，永遠預備著最佳的環境場域。

綠色方舟的概念應該航向遠方

在電影哈利波特中，所有學習魔法的魔法師們，最開心的就是學會念咒語，並且透過魔法棒來操縱事物，為生活帶來驚喜的那份喜悅。同樣的，綠色魔法學校也將綠建築、永續設計的艱澀理論，轉化成淺顯易懂的「魔法」，更透過「方舟」的主題來包裝，變成人人都可以帶得走，也能持續傳達分享的「故事」。

世界何其寬廣，只有一棟魔法學校、一艘方舟，終究只是滄海一粟，改變不了世界。唯有更多人在觀念上升級，在具體生活中實踐，打造無數艘方舟來航向各處，持續喚醒更多人對於永續環境的關注與重視，一代接一代不斷接棒，那麼人類度過氣候變遷與全球暖化的危機，才終將指日可待。

什麼是EUI？

EUI（Energy Use Intensity），中文稱作「耗電強度」，一般是國際間用來檢視建築物能源使用量多寡的一項參考指標。

簡單來說，EUI的計算方式就是在一個特定的時間範圍內（泛指一年），將一棟建築物的總耗電量除以該建築物的總樓地板面積後所得的數值（單位為 kWh / m².yr ）。

由於一般建築物的耗電因子，包含了照明、空調、設備三大要素，坊間針對特定設備的節能功能眾說紛紜，為求客觀，也講求最終耗電量的趨勢下降與可控性，因此採用EUI的評估方式則顯得相對簡易。

也因為EUI的操作條件可以針對每一棟獨立的建築物，不受國家城市所影響，因此也可作為一種全球性的建築節能參考指標。這也是為什麼綠色魔法學校在經過評比後，能成為全球最節能建築的原因，因為它的EUI僅有43 kWh / m².yr，傲視全球。在全球眾多綠建築因標榜智慧監測節能而延伸出諸多耗電設備風潮下，綠色魔法學校能力求單純，以物理性方式達到節能目的，實屬難得。

高雄
KAOHSIUNG

加昌國小
潛移默化的環境教育

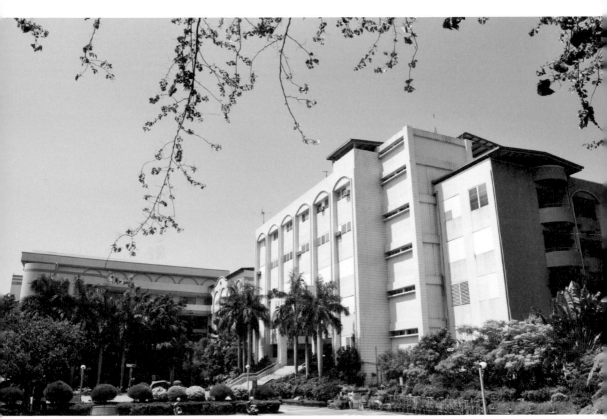

加昌國小一景。

加昌國小的美學教育。　　　　　　　加昌國小校門口。

永續環境的追尋，觀念是最根本的環節；觀念要能夠傳播，教育是很重要的平台。

高雄市的加昌國小，是我的母校，近年來也因為環境教育議題而接觸頻繁，所以知道學校重點發展的方向。無論是在「美學教育」、「能源教育」、「環境教育」方面，都讓我感到與有榮焉。畢竟，傳播永續環境教育的種子，需要一群有活力的師長，善用多元活潑的方式，讓孩子們在生活與玩樂中，吸收這些觀念。加昌國小，就是這樣一所力求實踐的學校。

此次尋訪，在郭玲惠校長、學務處方佩玲主任，教務處歐哲華主任的講解下，讓我從一個校友的角度，重新認識一次當年伴我六年成長的國小。重點是，當我自己也在不遺餘力推廣永續環境概念的同時，體驗到校園內的老師如何透過身體力行，活潑的教案來教育孩子，內心的感動格外深刻。

融化的鐘呈現加昌國小的美學教育。

太陽能發電看的見。

能讓孩子們探索的
能源教育。
影片請掃QRCODE。

投身環境教育的契機

　　教育部當年在國民小學推動永續環境教育，從南到北挑選了幾間國小做為示範，高雄市的加昌國小，就是其中之一。在學校老師積極地爭取各項機會，努力提教學計畫，持續與周邊資源緊密接洽，結合社區志工的努力下，將校園打造成了隨處都可以成為教材的環境教育場域，散播觀念給不同年級的孩子們。

談環境之前，先重視美學教育

　　與永續環境息息相關的，就是美學教育。先有好的美學素養，才會意識到生活，生活多了對身邊事物的感受，才會思考自己與環境的關係。

　　早在十幾年前，加昌國小就極力推動把藝術帶進校園。學校裡許多牆

企業與校園的產學合作。

壁、鐵門、走廊，都在美術老師的安排下，帶領學校老師與小朋友作畫。將不同時期、風格的藝術畫作，以多樣化的形式，豐富校園。這麼做不僅可以刺激孩子們的感官，也可以在校園的特定角落，找到屬於自己的成就感，找到屬於那一年的集體記憶。

隨著學校對美學教育的重視，每當高雄市立美術館展覽撤展時，加昌國小的老師都會主動接洽，結合自己發展的教案，讓原本要被丟棄的布置品、移置校園中，延續它的展覽價值，也延伸孩子對藝術品、藝術家的認識。

二〇一三年高美館「瘋狂達利」的展覽結束後，加昌國小也同樣讓部分展品結合教學，重新在校園內再一次舉辦特展。停車場旁那一座快融化的時鐘，就鮮明的表達了校園結合美學的具體呈現。

校園中，最醒目的地標，在一進入校園旁的臨時停車區。

能源教育的活潑呈現

延續著與高雄市立美術館互動的「加值」精神，加昌國小在能源教育的推廣上，也採取類似方式，主動爭取高雄科學工藝博物館的撤展展品。讓有關能源教育方面的展

太陽能發電用來充電機車。

運動牆後藏著祕密花園。
影片請掃QRCODE。

覽教具，結合學校課程，與原本校園的既有教具，相輔相成，更生動地讓孩子們透過五官「體驗」能源教育，而不單純只是「聆聽」觀念。

講解過程中，方主任一邊手搖著輪盤，一邊讓我抬頭看見滿天星斗，在搖與不搖之間，讓人可以在黑暗中看見亮與不亮，感受動力發電的原理，更結合了切換機制，呈現出四季不同的星空。如此一來，既可以教孩子能源教育，也可以趁機講解星座。從教具

運動牆後藏著祕密花園。

打掉硬鋪面改造的雨水花園。

之間的多重利用，也能看見老師們的用心。

當然，教導孩子們「節約能源」的概念，苦口婆心講了半天都不一定有效。加昌國小的老師們，透過申請經費補助，結合校園讀書會的媽媽，成立「爆米花劇團」，讓這群有活力，又充滿表演慾的媽媽們，可以盡情發揮。由老師提出教學目標，劇團的媽媽們自行構思劇本、製作道具、配樂，表演給孩子們看，讓小朋友可以在輕鬆活潑的短劇中，認識節約能源的重要。當演出的效果頗受好評，甚至校方還另外申請補助，讓「爆米花劇團」的活力媽媽們巡迴高雄市每一個行政區，表演給各地孩子看，讓更多小朋友可以從戲劇中得到歡樂，也達到能源教育的目的。

企業資源的有效結合

當內部的努力不斷精進累積，外部的資源連結又這麼徹底，自然也會吸引大公司在教育推廣的目光。台達電就與加昌國小合作，贊助一間能源教室，全部以太陽能板作為能源供應。當白天校園提供推廣成人教育的場地時，所用的電燈全部由太陽能供應，達到節能減碳目標。甚至，多餘用不完的電力，學校也另外購置兩台電動機車，由太陽能板直接充電，作為學校行政人員洽公的代步工具，可謂一舉數得。

藉由環境教育活化校園角落

校園中，與其荒廢一些死角，不如改造成學習場域。比如說學校就利用校園角落的斜坡，透過不同表面的植被，結合灑水裝置，教導學生水土保持的重要。或者，在籃球場練習牆的後方斜坡空間，將平常人比較少去的地方，改造為蝴蝶花園，建構生物多樣性的環境，必要時可以做為自然課的戶外教室。甚至，在校園圍牆外的通學道上，也結合名家畫作與生

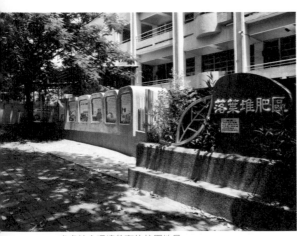

處處結合環境教育的校園地景。

可以讓孩子自行探索的環境地圖。

態堆肥教育的互動式看板，讓小朋友在等待家長接送時，也不忘吸收相關資訊。

另外，透過歐主任與方主任的講解，讓我了解學校最新完成的景觀工程，如何將「低窪積水」這個陳年問題，透過改造與教育產生連結。校園川堂後方的中庭花園，過去是水泥鋪面，角落容易積水。重新改造後，綠意盎然，下挖的綠地成了下雨天的滯洪池，也作為雨水回收使用的儲存槽。挖出來的土也成為旁邊的土丘，符合挖填平衡的廢棄物減量概念。重點是大量敲除水泥，讓土地重新成為透水層，對於教導孩子們基地保水的觀念，有示範性的作用。

除此之外，後方角落的化糞池，在經過改造後，也讓原本無法利用的臭水，經過結合景觀，六道水槽的細菌分解處理，重新變成可以重複利用的中水設施。看著主任眼睛發亮的講解著牆壁上的水表、迴路系統如何運作，我內心格外激動。感謝這麼一群老師，因為他們在環境教育上的努力，都是玩真的。

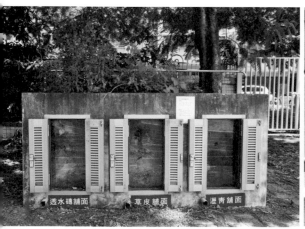

處處結合環境教育的校園地景。

處處結合環境教育的校園地景。

為下一代的夢想繼續努力

加昌國小呈現的所有成果，都是過去的累積，我所接觸對談的這些老師，都不以此自滿，仍然不斷更新自己，在一次又一次的研習中，思考如何將更新的觀念結合教學，在爭取經費補助下，改善校園環境，為整體永續環境教育的教學，建構更完整的平台。

對我而言，我致力於透過輕鬆的分享與旅行故事，帶領更多人認識環境美學，體驗永續環境的重要，進而透過設計為環境創造更多美好。我眼前這群充滿熱忱活力的教育工作者，也透過他們的專業與努力，將永續環境觀念的種子，直接播撒在每一位孩子的心中。

我很樂觀期待未來的發展，更將這群老師們的熱情，轉化成激勵自己的動力。畢竟，面對暖化環境的未來，在真正無力可回天之前，誰都沒有悲觀的權利，唯有不斷培育優秀的新世代，才能為那一絲一毫的改變契機，保留一息尚存的希望，不是嗎？

打掉硬鋪面改造的雨水花園。

打掉硬鋪面改造的雨水花園。

　　隨著經濟發展伴隨而來的環境破壞，環境保護這個概念顯得日益重要。我們過去訂定許多環保法規，相對來說都是從管制與限制的角度出發，可以防止事情不要做錯，可是很難一開始就鼓勵把事情做對。

　　有鑑於此，環境教育這種相對積極的思維，則期待借助國家的力量，主動推動有關促進環境議題學習與強化永續觀念的法律，幫助下一代具備環境倫理的觀念，在探討環境議題上能主動思考、持續更新學習，為求得經濟與環保的平衡上，找出未來的永續之路。

　　台灣在二〇一一年開始實施環境教育法，在此可以統整成四大面向，幫助大家簡單認識環境教育的精神與推動模式。

（一）環境教育專業人員培訓

　　教育能夠推動的有效力量，人才絕對是關鍵因素。因此，在推動環境教育的過程中，各種面向的人才培養尤其重要；包含了學校和社會環境教育、氣候變遷、防災、公害防治、環境資源管理、自然保育、文化保存、社區參與等。透過環境教育時數的累積，取得專業認證，成為推動後續教案的關鍵力量。

（二）環境教育設施場域建立

　　在好環境推動環境教育，才能事半功倍。因此，將具有豐富生態或人文與自然特色的空間、場域、裝置或設備，通過申請並取得認證，就能夠做為推動環境教育的場所。

（三）環境教育場域經營計畫

　　為了能長期推動環境教育，因此經營計畫特別重要，比如說透過展覽、導覽、體驗、活動參與、慶典、打工換宿等不同方式的靈活運用，都是有效推動環境教育的好方法，也更能激發各行各業人們的創意，加強投入環境教育的意願。

（四）環境教育課程方案

　　有了上述三個基本條件，最重要的就是如何展現「教育」的目的了。推動環境教育很重視教案製作，一個好的教案編排，不僅能突顯一個環境的特色，也能讓執行環境教育的老師或志工，可以因為參與者的不同，採用最合適的教學方式，讓人、事、時、地、物都能以最佳化的方式呈現。

　　希望這樣簡單的介紹，有幫助您初步認識環境教育，或許，您也可以試著從自己的生活領域觀察，有哪些可以切入或參與環境教育的契機，一起努力吧。

05

替代能源的
想像與現況

屏東

養水種電的初衷

減少魚塭
改鋪太陽能板

平房屋頂可鋪
設太陽能板
發電兼隔熱

空曠停車場
可鋪設太陽能
板,發電兼隔熱

如果農田可以
種植作物,就
不要鋪設
太陽能板

苗栗

風車運轉下,
被忽略的聲音

苗栗
MIAOLI

風車運轉下，
被忽略的聲音

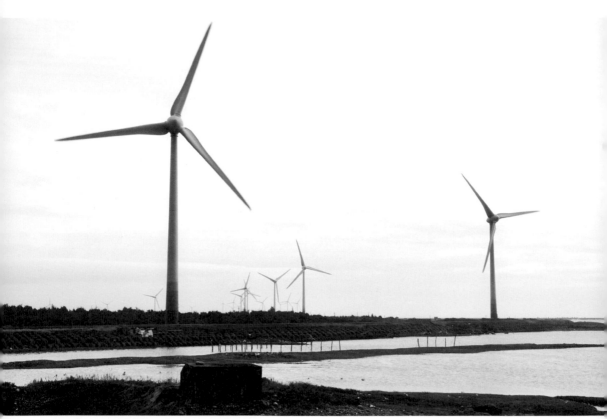

伴隨住家十餘年的情景。

台灣被寄予厚望的替代能源發展，眾所周知的就是風力發電與太陽能發電。理想中乾淨清潔的能源選項，其實在落實面上，有很多不為人知的故事，值得我們用心傾聽。

談到風力發電，台灣西北部沿海可以說是全球條件絕佳的風場。因此，早在十幾年前，經濟部能源局就喊出「千機計畫」，預計從彰化到桃園的海岸線上，建立至少一千組的風力發電機。初步計畫已完成多年，也讓台灣西北海岸線的地景，矗立著乾淨能源想像的風力發電機。

可惜的是，這個計畫的出發點立意良善，但是卻沒有因地制宜。在沒有妥善考量台灣人口密度與聚落形態的前提下，沿海風機雖然帶來了乾淨清潔的能源，但是卻潛藏許多被忽視的環境成本。這些被忽視的因素到底影響當地人多深？在苗栗苑裡可以窺知一二。

苑裡為什麼反風車

二〇一三年，一個參與人數跨越老中青三代，喧騰一時的台灣重大社會抗爭事件，就是苗栗苑裡的沿海居民成立自救會，向政府訴求苑裡濱海範圍的四座風機能夠取消架設。

不過，橫跨四個縣市的濱海鄉村這麼多，為什麼只見苑裡人抗爭，卻不見其他居民有類似的大規模抗爭呢？這個問題的答案，我們可以從歷史發展的脈絡，以及特殊的地緣關係中，找到一些線索。

原來，台灣西北沿海的風力發電機設置，台中段從台中港一路向北，苗栗段從後龍通宵一路向南，南北剛好在苑裡銜接。這一路走來，風機建設十餘年，對沿海居民生活造成的影響，自然會在鄉里間口耳相傳。世代居住在苑裡海線的陳大哥與葉大哥，在跟政府多次溝通無果後，轉而成立自救會，號召在地鄉親一起守護苑裡的海岸線。（詳細的抗爭故事，在此不贅

述，可自行在網路查詢）。

在陳大哥和葉大哥的帶領下，我們總共走訪位於苗栗苑裡與台中大甲的四座風機。從在地人的口中，體會與風機比鄰而居的生活。

高聳風車下的真實生活

最值得被提出來討論的，就是風機與民房的相對距離。一般來說，會是風機扇葉直徑的五至八倍。這是一個概略值，有些國家有明確法規，但是台灣卻只有建議值二百五十公尺，沒有明確規範。若是按照台灣西北沿海架設的風機扇葉尺寸（直徑七十公尺）來看，安全距離必須在三百五十至五百六十公尺之間，才能達到對周邊民眾最低程度的生活影響。不過，在台灣卻有風機與民宅的最近距離，僅僅只有八十公尺！

那麼，極度被壓縮的設置距離，到底影響在地居民什麼？從光害、噪音與生態影響這三點中，我們可以逐一抽絲剝繭，細細探究。

首先，光害問題的嚴重，不看不知道，看到嚇一跳。如果我是當地居民，我不敢確定我是否能這樣住十年。台中大甲的五甲社區一帶，特定座向的民宅外，都在大門掛上紅布條，並不是家有喜事，而是遮擋反光。原來，天氣晴朗時，當西沉的太陽到達一定角度，就會剛好反射規律運轉的風機扇葉，產生陣陣陰影，不間斷地影響周邊住家，直到日落，已經長達十年之久。

簡單打個比方，要是家裡吊扇在燈光持續發亮時關閉，在風扇完全靜止前，轉速持續變慢的過程中，在天花板所產生的旋轉陰影會不會讓人不舒服？那麼想像放大幾百倍的風機扇葉，

苑裡海濱的風力發電機。　　　　　　　緊鄰社區的風力發電機。

在強光下持續運轉，就不難想像問題的嚴重。

其次，冬天快速運轉的風切聲，也讓距離風機太近的居民，造成長期困擾。除此之外，人耳聽不見，但是風機運轉時的低頻噪音，也對於附近民眾的身體健康造成影響。

再者，對於生態的影響，我個人沒有長期的追蹤，無法判斷跟風機運轉的直接關係，但是聽著與這片沿海土地生活密切的鄉親描述，的確說出許多關於鳥類、水產類生物的前後分布，數量差異等影響。這些故事，值得生態專家剖析原因，但是間接產生的影響，機率絕對不小。

這些無奈，鄉親們不厭其煩地，帶著真心想要了解的訪客實地走訪。對在地居民而言，並不是一味反對政府發展風力發電，只是希望至少針對合理的設置距離，可以明確訂出屬於台灣的規範，在發展替代能源產業時，不要影響更多人。

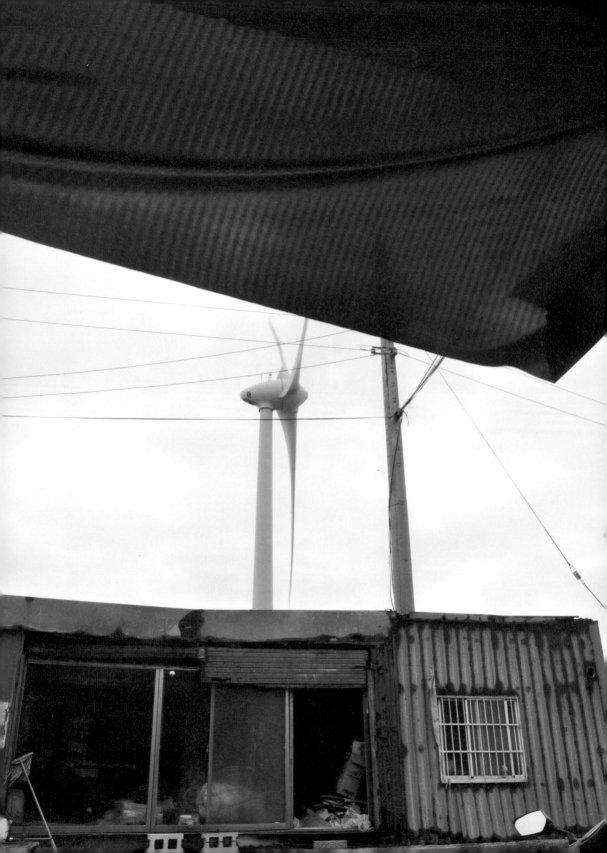

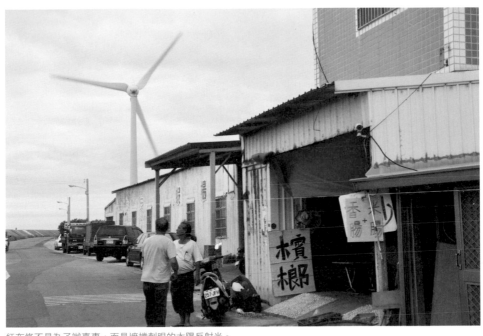

紅布條不是為了辦喜事，而是遮擋刺眼的太陽反射光。

對於永續發展的求知若渴

那天夜晚，皎潔的月光高掛頭頂，藉由在地鄉親的號召，眾人圍聚在廣場旁的圓桌，聽我做了一次生命中印象深刻的分享。

我針對之前走訪各國所觀察到的案例與政策，提供鄉親們做未來發展選項的參考。老實說，永續環境的觀念演講，我自己在全台灣各地，針對不同年齡層、不同屬性的群體，已經分享不下百場，但是從來沒有像這次聽眾如此渴望。原來，坐在我面前的這群長輩，經歷過守衛家園的奮鬥後，明白自己不想要怎樣的發展，但是同時也對於自己的家園可以如何邁向永續發展，有著高度的學習意願，以及渴望新資訊的接收。

我簡短的分享，雖然無法立刻改變什麼，但是至少可以幫助在地鄉親釐清

紅布條是為了遮擋風機轉動陰影。

一些誤解，或是對於勾勒未來的環境藍圖，可以有更多元的想像。

一夜深思，站在苑裡的海邊遠眺海平面，沿著海岸線南北兩邊，持續運轉的風力發電機，在苑裡留下一處開口。這個留白，是一個喘息，也是一個新的思考。我也回想著過去參加競圖的自己，以為在效果圖上，天真的模擬出風力發電機運轉的意象，就代表著美好且乾淨的能源未來，卻不曾思考過我的設計是否會對周邊區域造成影響？對設計師來說，這是一次深切而難得的反省機會。

永續環境的發展，替代能源的建設，不只是單純的政府從上而下，過程中我們需要聽到更多層面的聲音，才能制定出更全面的政策。也許，我們都在學習如何往對的道路前進；但是，適時的調整腳步，聆聽過去被忽視的聲音，我們才能走得更好、更踏實。

擋下兩座風機的苑裡海濱。

風力發電機的安全距離

風力發電作為再生能源不可或缺的重要選項,必須在能源需求與環境保護之間,求得一個平衡點,才是最好的發展之道。而當今世界上雖然有許多國家擁有風力發電系統,但是卻鮮少有明確法規規範,限制風機高度與周邊社區的絕對距離,普遍都還是以「建議值」的方式處理。

即便是建議值,也值得參考各國作法,作為台灣思考相關議題的借鏡。一般來說,國際間會分為「距離」 與「噪音」兩種思考邏輯,作為風機設置與住宅之間的安全參考距離,以下統整台灣常會提及的風電國家資訊如下表:

常見風電國家風機設置建議值統整表

國家	依距離區分	依噪音區分
德國	距離住宅 200-1,000 m	<35~45 dB
荷蘭	4 倍風機高度	白天 <47 dB,夜晚 <42 dB
丹麥	4 倍風機高度	<39~44 dB
英國	最少 350 m	<35~45 dB
註:各國內部標準仍會依城市有所變動		

屏東
PINGTUNG

養水種電的初衷

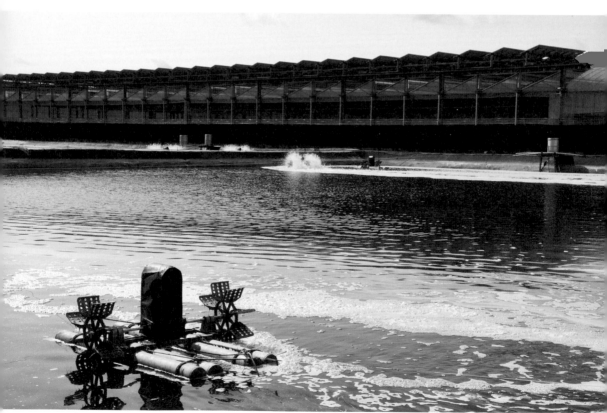

涵養地下水，種植太陽光電。

二〇〇八年的莫拉克風災（八八風災），重創南台灣，尤其屏東多處沿海超抽地下水造成的地層下陷問題，更是災情慘重。颱風肆虐的那一週，降下接近全年總和的雨量。在大災難結束後，台灣如何再出發，幫助農民、養殖戶產業轉型，成了政府最迫切需要解決的事情。

二〇〇九年，在八八風災屆滿周年之際，台灣通過了「再生能源條例」。這對於滿目瘡痍，急需產業轉型的災區居民來說，找到了一個新的出路。而從那之後的屏東地景面貌，開始如火如荼的改變，直到今日。

養水種電計畫

當時的屏東縣政府，算是全台灣最積極推動再生能源的縣市了。燦爛的陽光就是南台灣得天獨厚的本錢，因此提出了「養水種電計畫」；而積極參與的民間業者，也加入了「農業結合太陽能」的土地立體化使用。希望透過再生能源的輔助，積極轉型屏東的農、漁業型態，做全面性的升級發展。

依照事情發展的脈絡來看，先來談談什麼是「養水種電」吧！顧名思義，「養水」就是涵養地下水，不要繼續抽取地下水養殖魚類，減緩地層下陷，轉而將閒置的魚塭土地「種」上一排又一排的太陽能板。由台電收購電力，讓原來的養殖戶可以透過發電的租金得到收益。這個作法既能夠控制長久以來的超抽地下水問題，也有足夠的誘因來吸引養殖戶轉型；因此，一舉兩得的情況下，最早一批的鋪設太陽能板計畫，開始在林邊、佳冬的沿海魚塭，快速推展。

對於養殖戶來說，過去辛苦養殖石斑、吳郭魚，受天候因素影響極大，每年只要寒流過後，就會在新聞畫面中看見成群翻肚的魚兒，而業者卻只能欲哭無淚的忙著善後。如今，僅需

要提供土地，就可以固定發電，穩定收租金，對於政府來說是個權宜之計，是一種解決長期超出土地使用負荷的變通方法，立意良善。

農地還是應該農用

不過，聰明的台灣人自然很快的嗅到了商機，養水種電的好康生意，吸引了更多人群起效尤。許多本來是農地，同樣身為八八風災的受災戶，也開始把農地轉型作為太陽能板使用，想要穩定收取發電租金；這也就是為什麼近年來，開始會在農地之間，看到太陽能板與果樹同時出現的情形。對政府來說，無法厚此薄彼，但是從整體國土利用的大架構來看，已經不是最初制訂這項政策方向的精神。

如果土地必須「養水」，那麼「種電」就是一種很好的使用機能轉換；但是如果土地可以「種樹」，是否該拿來「種電」？就

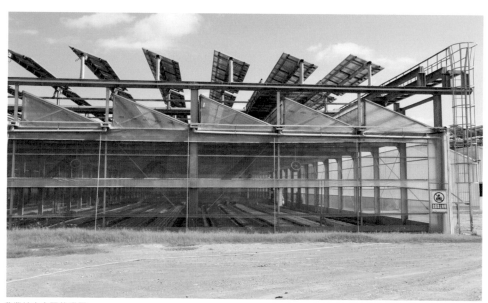

農業結合太陽能發電。

非常值得思考。因此，政府也意識到這件事情，趕緊對後續申請興建太陽能板的「農地」，做了比較嚴格的規範。修正後的精神，要符合農地農用，但是可以架設太陽能板來做為替代能源，多餘的電力仍然可以轉賣台電，目的要確保土地仍然有農業生產的用途。

這麼做，以我個人的看法來說，比較符合長遠的永續發展。因為，當太陽能作為能源的輔助選項，而土地可以立體化運用，上方發電，下方作為高經濟價值的作物培育，不僅可以增加台灣的替代能源比例，也可以順勢提升產業競爭力。整合台灣既有的農業、養殖技術，創造更多附加價值的利潤，讓這項政策的受益者，可以不再侷限是受災戶，反而可以促進大方向的產業升級，相信對台灣的長遠發展來說，是一條正確道路。

在這樣的思維下，以台灣靈活變通的中小企業主頭腦，很快地已經找到切入點，開

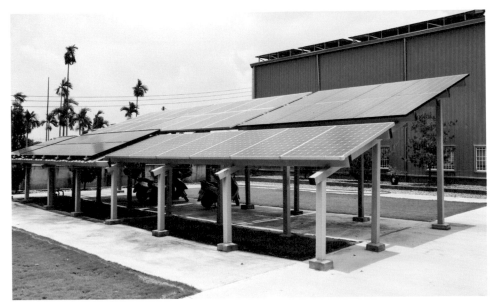

民營太陽能廠的生活應用。

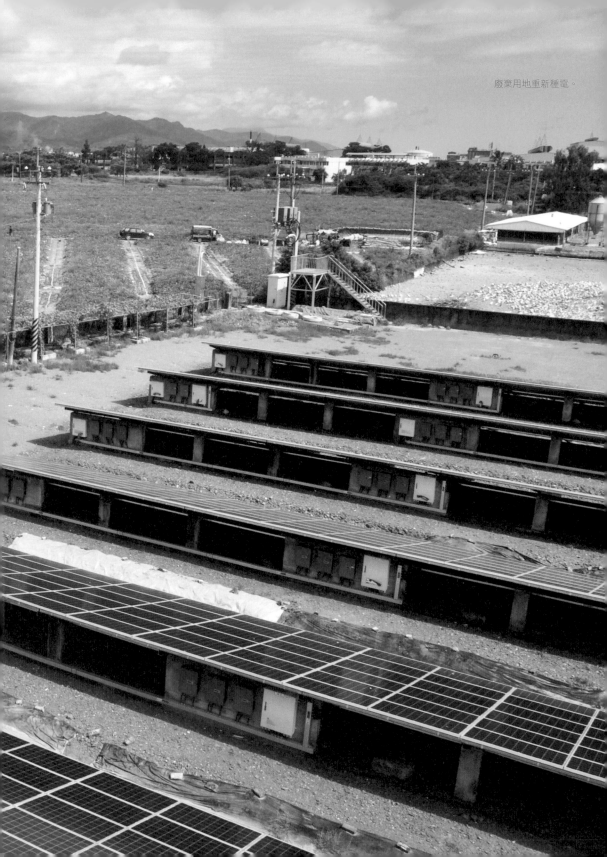

廢棄用地重新種電。

始往這個方向努力。因此，我們已經可以在屏東的土
地上看到，一處處利用太陽能發電的大溫室，利用環
境控制與自動化技術，栽培蔬菜，既藉由太陽來採
光，也利用太陽來輔助發電，一舉數得。同樣的概
念，也被應用在香菇、木耳的栽培。甚至是不久的將
來，也會有太陽能結合室內水循環的石斑養殖。當大
家所思考的應用面愈廣，真正落實替代能源政策的效
果才能更加倍。

太陽能發電該扮演的角色

太陽能發電，毫無疑問地是南台灣發展替代能源
的最佳選項，但終究不是地狹人稠台灣的「萬靈
丹」。尤其承租土地一次簽約就是二十年，若是沒有
思考清楚，二十年的土地就是只能有這麼單一的用
途。很多人都對太陽能抱有無限想像，但是在一般建
築、環境的應用上，有它能源轉換的低效率性、受天
氣變化影響的不穩定性。透過設計的整合，它絕對可
以稱職地作為能源選項的「輔助」，但是以目前的人
類科技，很抱歉它的發電效率，就是無法取代既有能

農業結合太陽能發電。

農業結合太陽能發電。

源選項（天然氣、燃煤、核能）。終究，人們必須要從自身的生活態度改變做起，才能夠真正落實節能。

每一個人心中的太陽能想像

這一趟屏東的在地尋訪，我們在種滿太陽能板的土地旁，與地主聊天；在專門建置太陽能板的公司，與經營者聊天；在太陽能板的教學示範區，與第一線的維修師傅聊天；在農業結合太陽能的廠區，與工作人員聊天。發現到每一個人對於八八風災、再生能源條例通過後的生活樣貌，都有著截然不同的想像。這些訪談，幫助我自己釐清很多政策脈絡上的發展，以及目前碰到的問題，還有未來發展的面向。

透過分享，大家不妨從耳熟能詳的「太陽能板」作為思考出發點，延伸性的來看看其他面向，想想自己心中那幅永續環境的畫面，是不是一如想像，可以解決未來台灣的能源議題？又或者，你已下定決心從改變自己的生活態度做起？

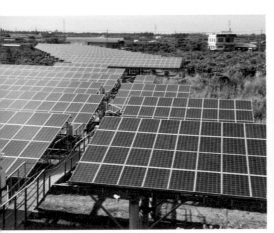

農地被拿來改作太陽能板。

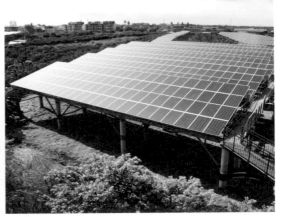

農地被拿來改作太陽能板。

 減少魚塭
改鋪太陽能板

 平房屋頂可鋪
設太陽能板
發電兼隔熱

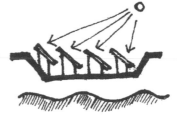

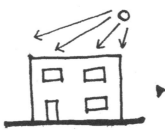

 空曠停車場
可鋪設太陽能
板,發電兼隔熱

 如果農田可以
種植作物,就
不建議鋪設
太陽能板

太陽能板空間利用的合理關係。

二十年只能發電的農地。

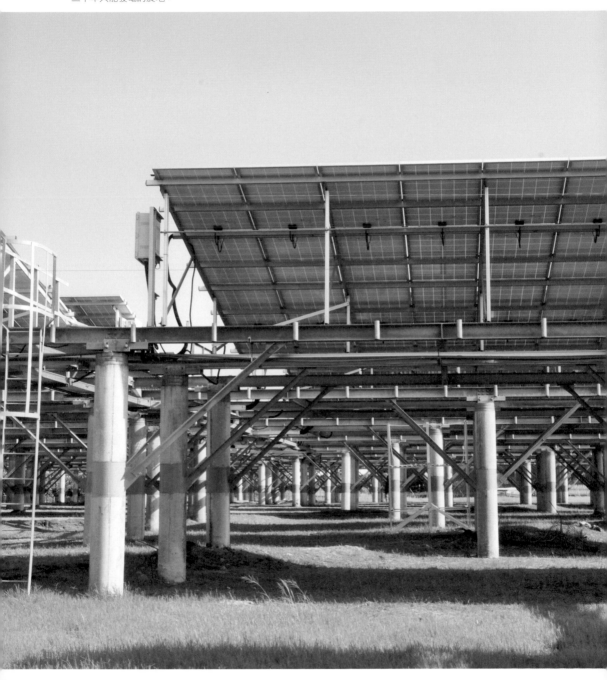

認識台灣太陽能發電的限制

　　許多人都對於太陽能作為再生能源的選項充滿樂觀的期待，但是，若是台灣真的按照二〇二五非核家園的政策，建設20GW裝置容量的太陽能板，未來我們在太陽能使用上，又有哪些基本認知需要了解呢？在此整理幾個世人不容易融會貫通的觀念，幫助大家更理性的認識太陽能。

Q1：同樣裝置容量的火力發電與太陽能發電，發電量為什麼不一樣？

　　A：解釋裝置容量之前，先說個小故事。某天，老和尚給大、小兩位和尚各一個容量為10公升的水桶，並吩咐他們在半天之內，用各自的本領盡量取水。大和尚手腳俐落，每小時提一桶水，小和尚力氣小，只能兩小時取一桶水。半天過去了，師父來檢查，大和尚總共取了120公升的水，而小和尚只取了60公升的水。

　　在這故事中，容量10公升的水桶，就等同於裝置容量；至於最終能取多少水，就可視為不同型態能源的發電量；而影響大小和尚取水量不同的各種原因，則稱為容量因素。

　　因此，雖然裝置容量有20GW的發電站，一年不停運轉應可產生1,752億度電，但是加入容量因素的考量，則火力發電一年約可發電1,156億度（容量因素約為66%），太陽能發電一年則僅能發電263億度（容量因素約為15%）。從這裡便可得知，同樣的裝置容量，不同的發電方式，一年下來各自的發電量，會有很大的落差。

Q2 ：影響太陽能發電的容量因素有哪些原因？

A：影響台灣太陽能發電的容量因素大約值為14%～16%，南北各地不同。我們可以用刪去法，來簡單理解這個概念。

一天有24小時，一年有365天，則一年共有8,760小時，如果這8,760小時都能發電，那是最完美的，可惜我們必須先扣除一半的黑夜，那麼容量因素瞬間從100%降為50%。再者，雖然是白天，可是扣除掉清晨、傍晚等過於傾斜的太陽角度，南北些微不同的緯度，或是考量一整年各地區的陰天、颱風、梅雨、空氣汙濁等一切減少日照量的因素，那麼容量因素則再從50%降至14%～16%左右。換算成每天平均真正可以產生發電量的有效日照時間，則在台灣南北各地大概介於3～4小時之間。

換一個角度思考，台灣的用電高峰在夏季，而這也往往是午後雷陣雨、颱風等天候因素的高頻率發生時間，再加上近年台灣空氣品質每況愈下，太陽能發電是否能在用電高峰扮演它如虎添翼的角色，考驗每一個人的智慧。

Q3 ： 20GW 的裝置容量，是多少面積的用地？

A：在台灣，各家廠牌的太陽能板效率不一，但是綜合因素考量下，若是1kw（一度電）的裝置容量，大約需要2.7～3坪（9～10平方公尺）的用地。因此，20GW的裝置容量相當於2,000萬kw，換算成用地需求面積則大約需要180～200平方公里（台北市面積約272平方公里），在地狹人稠的台灣，如何有效分配這些土地的利用，同樣需要借助眾人智慧。

國家圖書館出版品預行編目 (CIP) 資料

台灣 ‧ 綠築跡 / 楊天豪著 .-- 初版 .-- 台中市：
晨星，2018.11
272 面；公分 . -- (自然生活家；034)

ISBN 978-986-443-521-0

1. 綠建築 2. 台灣

923.33 107016185

掃瞄填妥線上問卷
好禮立即送

 自然生活家 034

台灣 ‧ 綠築跡

作者	楊天豪
主編	徐惠雅
校對	李菁如、洪瑞謙、楊天豪、徐惠雅
美術編輯	王志峯
封面設計	黃聖文

創辦人	陳銘民
發行所	晨星出版有限公司
	407 台中市西屯區工業 30 路 1 號 1 樓
	TEL：04-23595820 FAX：04-23550581
	行政院新聞局局版台業字第 2500 號
法律顧問	陳思成律師
初版	西元 2018 年 11 月 06 日
	西元 2019 年 02 月 28 日（二刷）

總經銷	知己圖書股份有限公司
	106 台北市大安區辛亥路一段 30 號 9 樓
	TEL：02-23672044 / 23672047 FAX：02-23635741
	407 台中市西屯區工業 30 路 1 號 1 樓
	TEL：04-23595819 FAX：04-23595493
	E-mail：service@morningstar.com.tw
	網路書店 http://www.morningstar.com.tw
讀者服務專線	04-23595819#230
郵政劃撥	15060393（知己圖書股份有限公司）
印刷	上好印刷股份有限公司

定價 450 元
ISBN 978-986-443-521-0
Published by Morning Star Publishing Inc.
Printed in Taiwan